眞實質感
色鉛筆祕技

三上詩絵──著　李明穎──譯

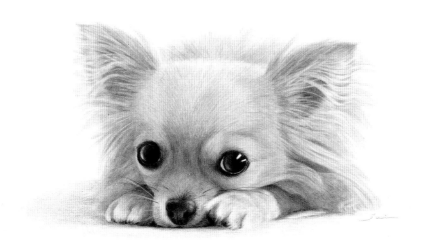

三悅文化

石斛
輝柏藝術家級油性色鉛筆 A4
KMK 肯特紙

關於本書

⑴ 在本書中，為了加深各位讀者的理解，我在各處都加上了QR碼，大家可以使用
智慧型手機或平板電腦來觀看影片。若所使用的智慧型手機沒有用來讀取QR碼
的應用程式時，請先下載各機種所指定的應用程式後，再觀看影片。

⑵ 影片是用來解說重點（搭配日文字幕），並沒有收錄所有的作畫過程，請以書
籍的教學為主。

⑶ 所有影片都利用了YouTube（https://www.youtube.com/）的影片串流服務。
在影片的觀看方面，影片有可能會因為版權所有人、出版社、YouTube的規定
等因素而突然下架，請大家要先了解這一點。

⑷ 本書所刊載的草圖，是指與主題照片的實際尺寸一樣大。

序言

　　有的人喜歡欣賞繪畫，有的人則喜歡作畫，享受繪畫樂趣的方式有很多種。其中，我認為有許多人雖然想試著畫畫看，但卻猶豫不決，擔心自己畫不好。色鉛筆是一種很簡便的畫材，只要內心有「想要畫畫看」的想法，立刻就能開始畫。

　　在已經在享受色鉛筆樂趣的人當中，有的人雖然試著開始畫，但卻畫得不順利，並感到很挫折。有的人雖然備齊了顏色數量，但每個顏色都有點不同，不知道該塗上哪個顏色才好，在作畫過程中，若老是受挫的話，就會變得無法享受色鉛筆的樂趣。雖然用自己喜歡的方式來畫也無妨，但若想要畫出很逼真的畫作的話，就必須讓顏色接近真實物體才行。

　　使用色鉛筆時，要藉由反覆塗色（混色）來畫出想要的顏色。重點在於，要去了解「把哪兩個顏色組合起來，會變成什麼顏色」。在本書中，我用紅、藍、黃這3種顏色畫了很多作品。說到「使用3種顏色來畫」這一點，也許有的人會覺得很簡單，但有時候使用很少的顏色來畫反而很困難。這是因為，必須透過3種顏色的筆壓強弱與不同深淺的疊色技巧來呈現出所有的顏色。在本書中，我認為在「依照簡單主題圖案的作畫流程來持續作畫」的過程中，應該就能理解「透過3種顏色的比例，會形成什麼顏色」。同時，書中也會解說寫實技法的重點。一開始也許會覺得很難，但只要理解基本的混色方法後，我認為應該就能很容易地透過與其他顏色進行混色來找到缺少的顏色。

　　在本書中，可以透過影片來觀看從塗色方法的基礎到修改技巧、作品的重點、作畫過程。藉由搭配本書的內容一起觀看，就會更加容易理解。請大家務必要看。

　　要試著畫畫看「怦然心動的閃耀瞬間」、「治癒人心的寵物模樣」、「四季的花草」等最美妙的瞬間嗎？藉由作畫，就能永遠享受這份回憶喔。
　　首先，準備3支色鉛筆，輕鬆愉快地畫畫看吧！

<div align="right">三上詩絵</div>

CONTENTS

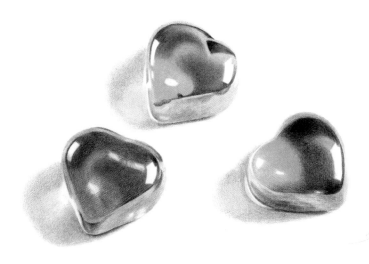

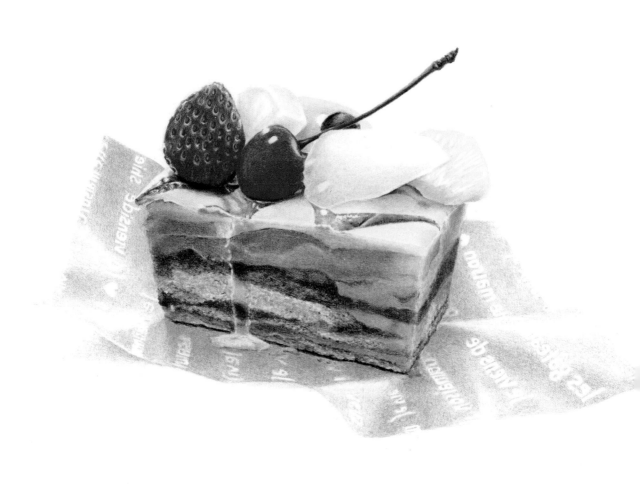

水果蛋糕
輝柏藝術家級油性色鉛筆　B5　Canson Heritage 水彩紙　極細紋
美味的食物能讓人體驗到作畫的樂趣與吃東西的樂趣。由於這張紙是水彩紙，為
了避免紙張凹陷部分的白色露出來，所以要仔細地塗滿。

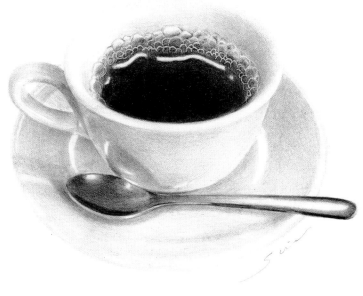

義式濃縮咖啡
輝柏藝術家級油性色鉛筆　B5　KMK　肯特紙

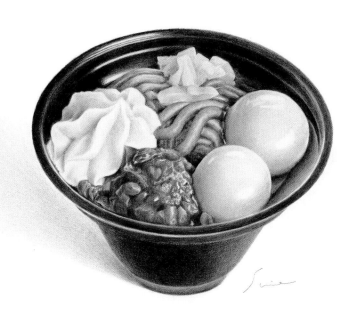

超商甜點
輝柏藝術家級油性色鉛筆　B5　KMK　肯特紙

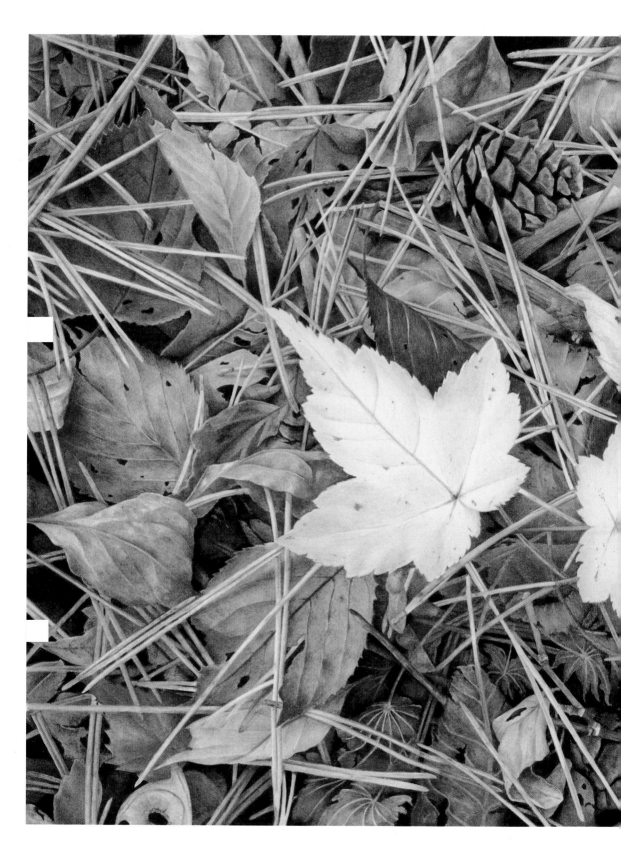

我在這裡喔

KARISMACOLOR 色鉛筆　輝柏藝術家
級油性色鉛筆　A3　KMK 肯特紙

兩片鮮豔的子葉在腐爛的落葉中誕
生，我的腳步在此處停了下來。
即使是被蟲蛀過的枯葉或腐爛的
葉子，只要仔細觀察，就會發現各
自留下了原本的色調。在作畫過程
中，會覺得這些葉子很可愛。

9

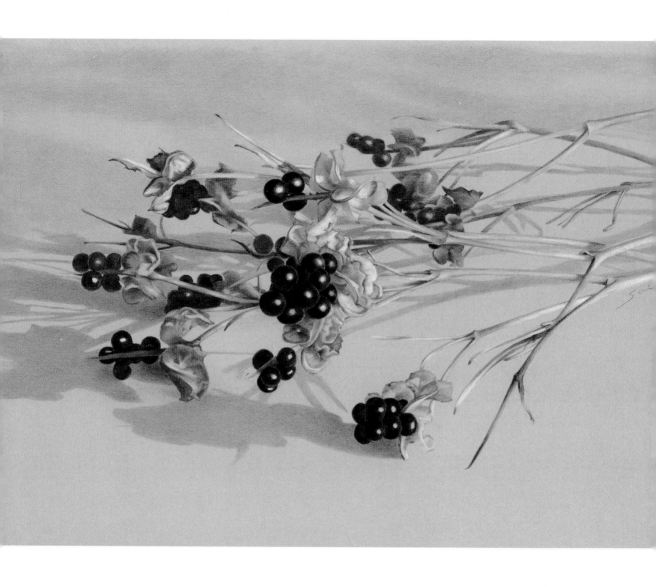

黑珍珠

KARISMACOLOR 色鉛筆　輝柏藝術家級油性色鉛筆　B4　灰色肯特紙

這是名為「射干」的花的種子。花和種子呈現出完全不同的氣氛，兩者皆有各自的韻味。由於是畫在灰色的紙上，所以在畫莖的部分時，會使用明亮的顏色來當作底色，使其接近實際的顏色。

右頁　遙遠的天空，近處的青色

輝柏藝術家級油性色鉛筆　A3　KMK 肯特紙

在萬里無雲的無風藍天中，櫻花一動也不動。只要仰望這株櫻花，就像是在看一幅很大的畫作。為了讓白花顯得更白，所以必須畫出陰影。即使櫻花看起來很白，但陰影仍相當昏暗。

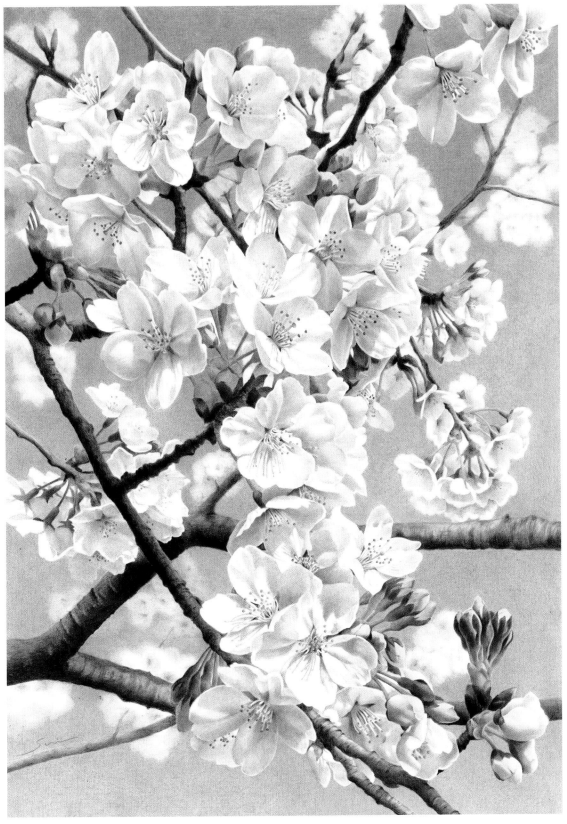

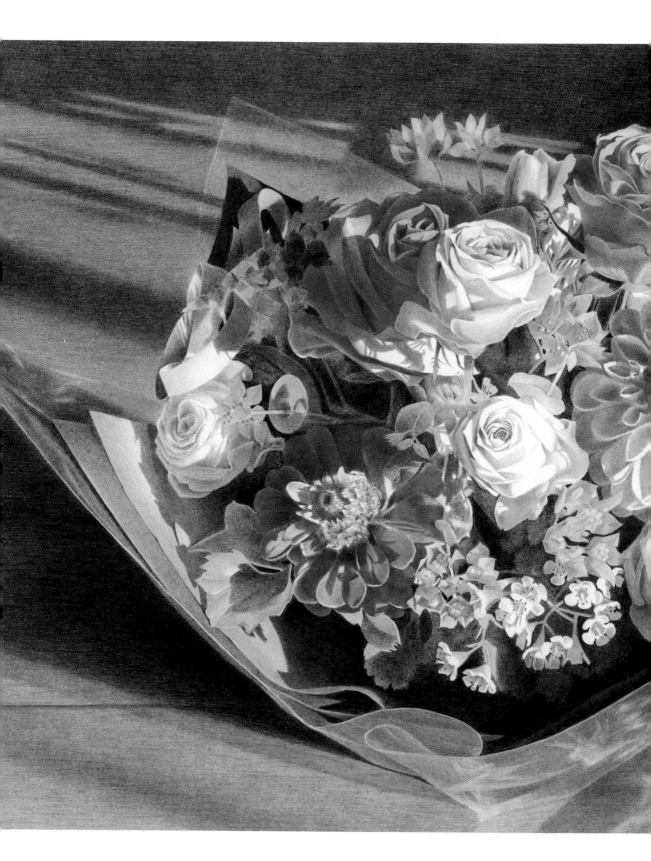

落幕
輝柏藝術家級油性色鉛筆　A3
KMK 肯特紙

熱鬧的時光也結束了，在空蕩蕩的房間內，映照著夕陽的花束點綴著最後一刻。映照在地板上的包裝軟膜的反射部分要用軟橡皮擦來消除。橡皮擦也讓人覺得是一種顏色。

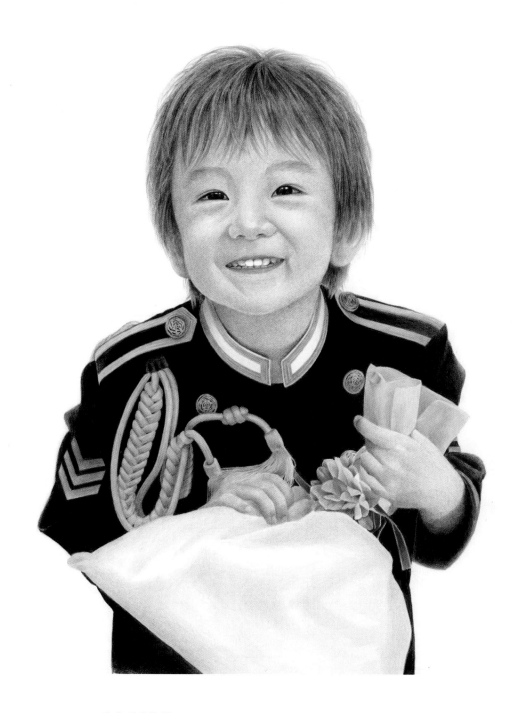

我收到禮物囉

輝柏藝術家級油性色鉛筆　A4　KMK 肯特紙

把相機轉過去時，這個年紀的孩子大多不願露出愉快的表情。在七五三節那天收
到禮物後，他才終於露出微笑！

第 1 章

來畫吧！
準備篇

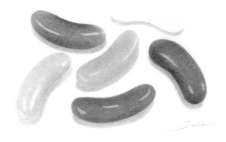

本書中所使用的色鉛筆

在本書中，使用的是「輝柏藝術家級油性色鉛筆」，若不易取得的話，也可以用「三菱No.880」來代替。以下這9種顏色是本書中所使用的顏色。尤其是，直到第3章的「來畫吧！中級篇」為止，只要有紅色、藍色、黃色、黑色、灰色、白色這6種顏色，就能夠作畫。本文中刊載了輝柏藝術家級油性色鉛筆的顏色編號。這9種顏色的色鉛筆，全都包含在輝柏藝術家級油性色鉛筆、三菱880的24色組中。另外，在美術社或網路商店等處，也能買到單支商品。

使用替代品時的顏色對照表

輝柏藝術家級油性色鉛筆	本文中的顏色名稱	三菱880
Deep scarlet red 219	紅色	あか－15
Phthalo blue 110	藍色	あお－33
Cadmium yellow 107	黃色	きいろ－2
Black 199	黑色	くろ－24
Warm grey V 274	灰色	ねずみいろ－23
White 101	白色	しろ－1
Walnut brown 177	褐色	ちゃいろ－21
Burnt ochre 187	紅褐色	あかちゃいろ－20
Magenta 133	紅紫色	あかむらさき－11

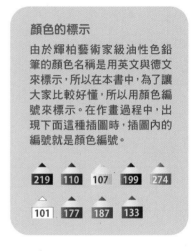

顏色的標示

由於輝柏藝術家級油性色鉛筆的顏色名稱是用英文與德文來標示，所以在本書中，為了讓大家比較好懂，所以用顏色編號來標示。在作畫過程中，出現下面這種插圖時，插圖內的編號就是顏色編號。

219　110　107　199　274

101　177　187　133

輝柏（FABER）藝術家級油性色鉛筆　24色組

油性色鉛筆。非常好塗，顯色漂亮，能夠進行混色。由於具備適度的硬度，所以即使是細微的部分，也能畫得很清楚。能夠反覆進行疊色，從初學者到專家都會使用此產品。

三菱880　24色組

油性色鉛筆。從小孩到大人都能輕鬆使用的標準色鉛筆。也能輕易進行混色，能夠用來畫各種類型的畫作。要購買單支產品時，如果有「焦茶色（深褐色）」的話，會很方便。

圖畫紙

　依照紙的種類，色鉛筆的顯色與畫作成品的氣氛都會改變。我主要使用KMK肯特紙。表面非常光滑，顯色佳，而且強度很高，就算用色鉛筆反覆疊色，或是使用橡皮擦來擦拭，也不會起毛。由於每個人對於畫作成品的喜好都不同，而且也要考慮到紙張與色鉛筆的契合度，所以請選擇適合自己的紙吧。

其他畫材

　橡皮擦與削鉛筆機等。尤其是軟橡皮擦，可以用來呈現白色、修改畫作，是不可或缺的畫材，所以請大家務必要準備。另外，削鉛筆機請選擇可以削得很尖的款式。此外，還有用來保護畫作的固定劑、描圖紙，至於用來清除色鉛筆粉末的毛刷，就算使用百圓商店賣的化妝刷也無妨。

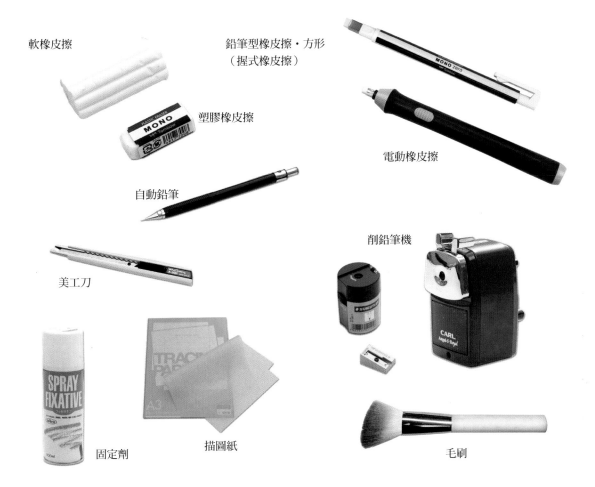

軟橡皮擦

鉛筆型橡皮擦・方形
（握式橡皮擦）

塑膠橡皮擦

電動橡皮擦

自動鉛筆

美工刀

削鉛筆機

固定劑　　　描圖紙　　　毛刷

試著觀看影片吧

只要將智慧型手機的相機對準下方的QR碼，影片就會開始播放。

想用電腦觀看影片的人，請輸入下方的網址。

塗色方法的基礎

　　雖然色鉛筆沒有固定的塗色方法，但藉由一邊改變塗色方向，一邊稍微重複塗色，就能把顏色塗得很均勻。雖然很花時間，但請大家試著慢慢地仔細塗色吧。

基本的交叉線法

比起一般的鉛筆握法，要握稍微後面一點的位置。一邊讓紙張轉動，一邊以相同的筆壓，持續地朝各個方向塗色。藉由反覆塗色2次、3次，顏色就會變深，接著顏色會逐漸變得均勻。

youtu.be/q8c97uyKamg

面積稍大的交叉線法

塗色時，輕輕地把鉛筆握得長一點。塗色方法與基本交叉線法相同。

youtu.be/DVEuuM9FRZg

塗得用力一點

為了避免筆芯折斷，所以要把色鉛筆立起來，並用較強的筆壓來持續塗色。

youtu.be/WtlKy3ULJQI

旋轉細線法

塗色時，要讓筆芯轉動。除了能呈現出柔和的質感，也適合用來塗比較細微的部分。

youtu.be/RoXS6ioDD5A

尖刺細線法

用較短的線條來塗色，最後要用筆尖來畫出類似「一撇」的感覺。用來畫貓等動物的毛髮。

youtu.be/DJQ7UQBUTGE

面積很大的交叉線法

藉由把正方形的交叉線法縱橫地排成列，就能塗出很大的面積。

youtu.be/AnEPVDrW7Lg

大幅度線條的交叉線法

輕輕地把色鉛筆握得長一點，塗色時，要把手肘當成轉軸，大幅度地揮動手臂。

youtu.be/d-Bleogursc

塗出各種形狀

　　依照想要塗的空間來呈現漂亮的面時，不要把輪廓部分畫得很深。由於塗色順序並不固定，所以請當成一個實例來作為參考。

四方形的交叉線法

使用細線法塗滿四個角落以外的部分後，再塗各個角落。依照角落的深淺度，再次塗中間部分。

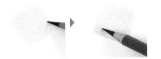

youtu.be/K3aEOqkTSnY

三角形的交叉線法

與四方形相同，塗的時候要讓角落部分留白。沿著三角形的各個邊開始塗，逐漸塗向中間部分。

youtu.be/tPzWkWQQrHI

圓形的交叉線法

沿著圓周，慢慢地逐漸往中間塗。藉由一邊讓紙張轉動，一邊重複此步驟，線條就會交叉。

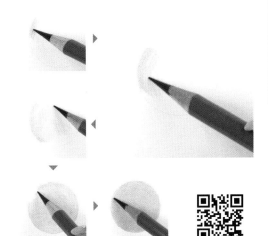

youtu.be/Sf8-BjPboOw

細線的交叉線法

用短線條斜向地塗完細線後，轉動紙張，縱向地塗上細線，最後再塗角落部分。

youtu.be/e-ZySeyZxi4

葉子的交叉線法

與圓形相同，沿著輪廓線，慢慢地逐漸往前塗。在畫葉子前端的銳角部分與細微部分時，不一定要使用交叉線法，只要塗滿即可。

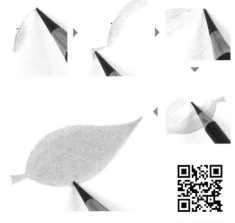

youtu.be/vxwj6z61bGQ

波浪形的交叉線法

這是圓形與細線的交叉線法的應用。沿著輪廓線，慢慢地逐漸往前塗。

youtu.be/CtdsHCewLtw

只要將智慧型手機的相機對準下方的QR碼，影片就會開始播放。

想用電腦觀看影片的人，請輸入下方的網址。

漸層與暈染

　　由於無論畫什麼主題圖案，都會有陰影，所以漸層與暈染的技巧是不可或缺的。只要控制筆壓，漂亮地呈現出這些效果，就能提昇畫作的完成度。

線條狀的漸層

一邊使用交叉線法，朝各個方向塗色，一邊調整筆壓，就能持續畫出漸層。

youtu.be/pCnycf7FCVE

圓形的漸層

一邊透過塗圓形的訣竅來持續塗色，一邊透過調整筆壓來畫出漸層。

youtu.be/eLyt7fLXNwI

透過軟橡皮擦來畫出圓形漸層

把軟橡皮擦弄平，在已塗上橢圓形的部分上，透過撫摸般的方式來去除顏色，就能畫出漸層。

youtu.be/q8byZDHuNX4

在正方形周圍呈現暈染效果

在事先塗好的正方形的各個邊上，朝外側呈現暈染效果，最後再塗角落部分。

youtu.be/ijEFU602kWM

在圓形周圍呈現暈染效果

沿著圓形的外圍，慢慢地逐漸呈現暈染效果，最後再對連接處進行微調。

youtu.be/_NzsAD9nZno

在正方形內呈現白色暈染效果

在正方形的各邊朝內側塗，愈接近內側，筆壓要愈弱，藉此來畫出暈染效果。

youtu.be/IR3-7Igjo6c

在圓形內呈現白色暈染效果

愈接近內側，筆壓要愈弱，藉此來畫出暈染效果。沿著圓周，慢慢地逐漸往前塗。

youtu.be/UimrH4xmLSc

圓形與正方形的雙色暈染效果

「在圓形周圍呈現暈染效果」與「在正方形內呈現白色暈染效果」的組合。用來呈現背景的模糊景物。

youtu.be/RkURbimeOfw

試著觀看影片吧

只要將智慧型手機的相機對準下方的QR碼,影片就會開始播放。

想用電腦觀看影片的人,請輸入下方的網址。

修改技巧

作畫時雖然會出現失誤,但大部分都能修改到不顯眼的程度。重點在於,該部分的修改位置必定要很精確。只要能夠修改,就不用害怕失敗。

使用鉛筆型橡皮擦來消除線條

使用橡皮擦的方形部分來擦拭塗得較深的線條,使其顏色變淺,並融入周圍部分。

youtu.be/Oqgnt7OVywk

使用軟橡皮擦來消除線條

先把軟橡皮擦弄平,然後沿著線條,輕輕地把軟橡皮擦壓在塗得較深的線條上,使其顏色變淺。

youtu.be/LslGKUmsfOY

使用軟橡皮擦來消除髒汙(顏色不均勻的部分)

當顏色變得不均勻時,先用手指把軟橡皮擦弄尖,然後再輕輕地將軟橡皮擦壓在該部分上,使其顏色變淺。

youtu.be/aD7y5j5etSw

使用軟橡皮擦來消除小髒汙(顏色不均勻的部分)

在消除點狀的髒汙(顏色不均勻的部分)時,要先把軟橡皮擦的前端弄成尖銳狀,再用前端輕輕地觸碰該處,使其顏色變淺。

youtu.be/AhgLty3DfiQ

使用美工刀來消除髒汙(顏色不均勻的部分)

在反覆疊色時,偶爾會出現點狀髒汙。用美工刀的前端來輕輕地刮掉髒汙。

youtu.be/9UCGzm7e8Bc

消除直線

雖然想用直線來收尾,但卻超出範圍時,先用紙張等物蓋住圖案,再用橡皮擦把超出範圍的部分擦掉。

youtu.be/xaz9JDEmt1k

把留白的小孔塗滿

不小心擦過頭而形成留白的小孔時,要把該處塗滿,讓顏色與周圍融合。

youtu.be/TKxLsx3YdGo

修補沒有塗到的部分與顏色不均勻的部分

使用交叉線法時,偶爾會出現線條塗得不均勻的情況。只要朝著相同方向反覆疊色,就能讓顏色融入周圍。

youtu.be/pmBt1IZ3624

混色的基礎

這是使用紅色、藍色、黃色製作而成的混色表。藉由把不同深淺的各種顏色搭配起來,就能創造出無限多種顏色。依照色鉛筆的製造商,色調會有所差異。為了呈現出符合自己所預期的顏色,請大家試著用目前所持有的色鉛筆塗塗看吧,

2 色的混色

只要把藍色和黃色重疊,就會形成綠色。若讓藍色深一點,黃色淺一點的話,就會形成青綠色。若讓藍色淺一點,黃色深一點的話,就會形成黃綠色。如同這樣,即使只使用紅色、藍色、黃色這3種顏色,藉由先改變各顏色的深淺,再組合起來,就能呈現出各種顏色。

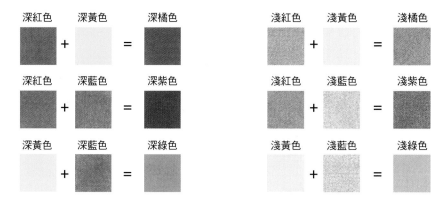

3 色的混色

只要將藍色、黃色、紅色混合,就會形成褐色。塗色順序並不固定。如果沒有形成預期中的褐色的話,就繼續塗上缺少的顏色。

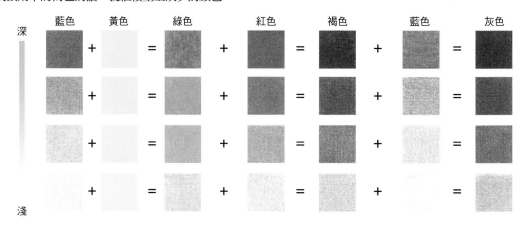

在 3 色的混色中,只有紅色較淺的情況

在下圖中,我們可以得知,紅色較淺,而且褐色也帶有一些藍色。請大家像這樣地仔細觀察要畫的主題圖案,先分辨出哪個顏色較強後,再塗色吧。

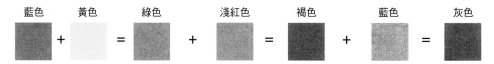

調色範本

　「雖然應該有塗上相同顏色，但看起來卻不一樣」為了避免這種情況發生，所以需要「調色範本」。在調色範本中，會用圖解的方式來表示「什麼顏色與什麼顏色要以何種程度的深淺來進行混色」。在圖畫紙上割出一個邊長約5～6公厘的觀察窗，將其疊在照片上，接著在窗戶旁反覆塗色，逐漸塗出接近主題圖案的顏色。

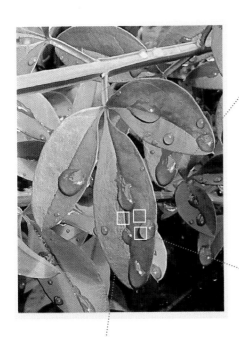

葉子的昏暗部分

首先，在窗戶兩側都塗上深藍色，然後在其中一邊，以會超出範圍的方式來塗上黃色，使顏色變成綠色。藉此就能得知「一開始塗上的藍色的深度」與「後來塗上的黃色的深度」。

水滴的陰影

先在窗戶上方畫出葉子昏暗部分的綠色，然後在該處疊上紅色，畫出陰影的顏色。

葉子的明亮部分

使用另外一個觀察窗來畫葉子的明亮部分。像這樣地為每種色調製作各自的觀察窗。

Point

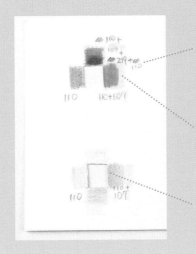

為了讓人得知接下來要使用何種顏色，所以要事先寫上塗色順序與顏色編號，或是顏色名稱。

進行疊色時，只要事先故意塗得稍微超出範圍，就能得知疊上去的顏色的深度。

藉由把顏色塗在觀察窗的邊緣，就能掌握正確的色調。

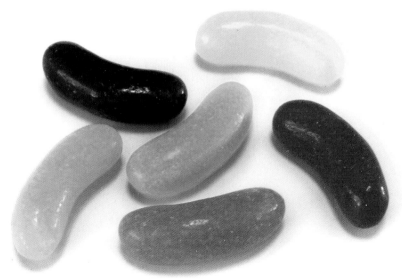

主題照片

來畫雷根糖吧！

　　透過基本的3種顏色來畫出6種顏色的雷根糖。畫出帶有陰影的圓潤形狀，並使用橡皮擦來加上最亮處，呈現出光滑的質感。運用到的技巧包含了，依照形狀來塗色的方式、漸層與暈染、混色的基礎。

使用到的顏色… 　藍色 110 　紅色 219 　黃色 107 　灰色 274

 試著觀看影片吧

描圖

　　在開始使用色鉛筆塗色前，要先準備好草圖。使用描圖台，把圖畫紙疊在主題照片或本書中所刊載的草圖上方，接著用膠帶固定好後，就能開始描在描圖台上透出來的輪廓。除了輪廓線以外，如同陰影那樣輪廓比較模糊的部分也要進行謄寫。

 只要讓房間變暗，照片看起來就會更加清楚，不過描出來的線會變得不容易看到。請在適當的亮度下進行這項工作吧。

 只要將智慧型手機的相機對準左側的QR碼，影片就會開始播放。

想用電腦觀看影片的人，請輸入下方的網址。

youtu.be/9gOMTwP0hnI

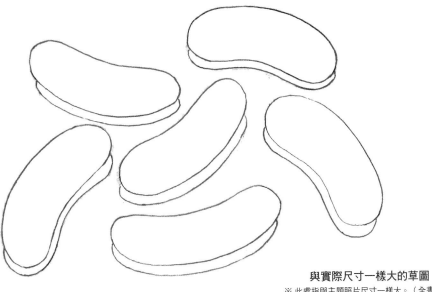

與實際尺寸一樣大的草圖

※ 此處指與主題照片尺寸一樣大。（全書皆同）

Point

首先，影印要畫的圖案，然後在圖畫紙上進行描圖，藉此就能將其當成草圖來使用。為了方便膽寫，所以要把線條塗得深一點。實際使用色鉛筆來塗色時，先用軟橡皮擦來讓膽寫出來的線條變淡後，再開始塗色吧。

不使用描圖台來轉印草圖的情況

首先，將草圖或主題照片進行彩色影印。接著，使用HB鉛筆，用較深的顏色來把有圖案的部分的背面塗滿。將塗滿鉛筆的那面朝下，放在圖畫紙上，用膠帶固定，接著在上面使用自動鉛筆來描出輪廓線。確認是否有完成轉印後，顏色過深的部分要用軟橡皮擦來擦拭，使顏色變淺，顏色較淺的部分，則要補畫一下，這樣就完成了。另外，也可以使用「把圖畫紙固定在室外光線會照射進來的窗戶上，進行描繪」這種方法來代替描圖台。

▶ 試著觀看影片吧

01

110

依照塗圓形的訣竅，沿著藍色雷根糖的輪廓，慢慢地逐漸往前塗。

02

110

塗完1次後，再疊上一些藍色來呈現陰影。

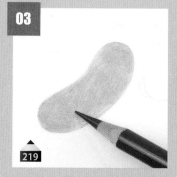

03

219

塗紅色雷根糖。跟藍色雷根糖一樣，依照塗圓形的訣竅來塗。

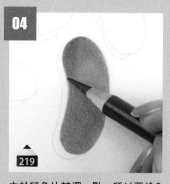

04

219

由於紅色比較深一點，所以要塗2次。接著，仍然要一邊看著照片，一邊加上陰影。

05

107

這是黃色雷根糖。由於黃色看起來比較不清楚，所以要特別留意，以免漏畫。

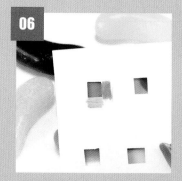

06

塗綠色雷根糖之前，先透過調色範本來確認混色方式。

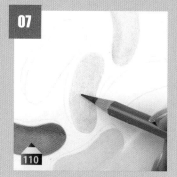

07

110

首先，塗上藍色。深度與藍色雷根糖差不多。也要事先加上陰影。

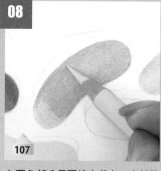

08

107

在藍色部分反覆塗上黃色。由於陰影部分是用藍色畫出來的，所以要用較強的筆壓，將整體都塗上黃色。

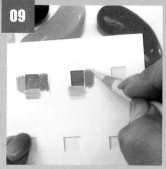

09

接著是橘色的雷根糖。在塗色前，依然要透過調色範本來確認混色方式。

Point

使用色鉛筆時，要勤奮地將其削尖。塗較淺的顏色時，要把鉛筆握得長一點，放鬆力氣，輕輕地塗。重複此步驟，慢慢地逐漸讓顏色變深吧。

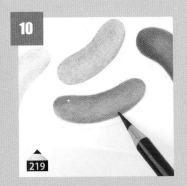

10
219

首先，塗上紅色。塗上比紅色雷根糖稍淺的顏色，並加上陰影。

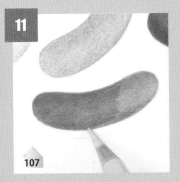

11
107

疊上黃色。依然要用稍強的筆壓，將整體都塗上黃色。

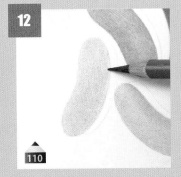

12
110

接著是紫色的雷根糖。首先，使用藍色來塗滿整體，並加上陰影。

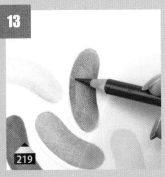

13
219

疊上紅色。在已塗上較深藍色的深色陰影部分，也要塗上較深的紅色。

14

使用鉛筆型橡皮擦的方形部分來消除顏色，呈現出白色的最亮處。

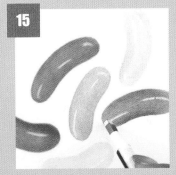

15

一邊看著照片，一邊消除顏色，呈現出各個彎曲狀的最亮處。

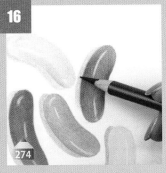

16
274

首先輕輕地塗上灰色來呈現各顆雷根糖的陰影。

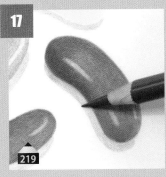

17
219

陰影中會反射出雷根糖原本的顏色。輕輕地反覆塗上各自的顏色。

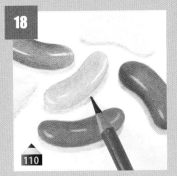

18
110

在畫綠色雷根糖的陰影時，首先要輕輕地塗上藍色。

接續下頁

試著觀看影片吧

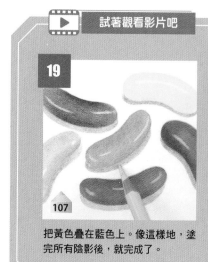

107

把黃色疊在藍色上。像這樣地，塗完所有陰影後，就完成了。

含有重點解說的影片

只要將智慧型手機的相機對準左側的QR碼，影片就會開始播放。

想用電腦觀看影片的人，請輸入下方的網址。

youtu.be/vdmuk9HUV_8

12 倍速的全程影片

只要將智慧型手機的相機對準左側的QR碼，影片就會開始播放。

想用電腦觀看影片的人，請輸入下方的網址。

youtu.be/Rbi-6cNeoL4

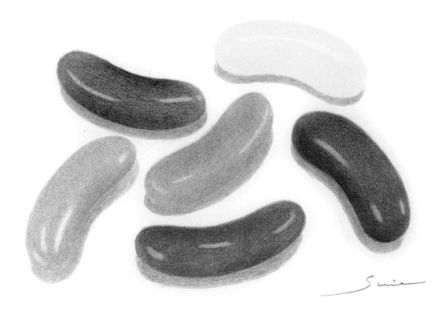

完成

雷根糖
雷根糖是從小時候就一直很常見的東西。大概是因為形狀的緣故吧，這種點心會讓心情變得溫和。

第2章

來畫吧！
初級篇

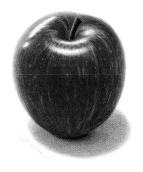

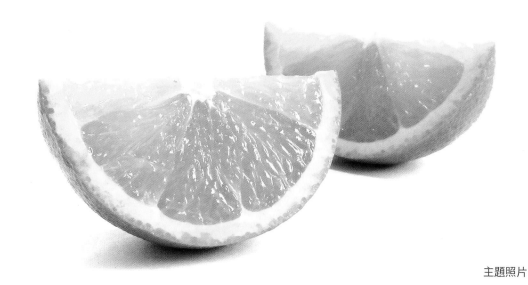

來畫柳橙吧！

　　藉由反覆塗上紅色與黃色來畫出橘色。透過不同的深淺來塗出顏色不均勻的樣子，呈現出果肉的顆粒感吧。使用橡皮擦來消除顏色，呈現出果肉當中像是發出白光的果粒。

使用到的顏色… 黃色 107　紅色 219　藍色 110

沿著柳橙果肉纖維的方向，以放射狀的方式，從中心往外塗。

塗色時要多加留意，避免超出柳橙瓣的範圍。

02 局部放大

如果塗上太深的紅色，就會形成很深的橘色。請一邊確認顏色的深淺，一邊慢慢地疊色吧。

Point

只要事先塗上黃色來作為底色，之後疊上的顏色就會比較容易消除。另外，這樣做也是為了避免塗上太多紅色。

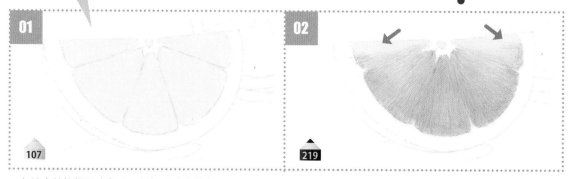

01 107

在前方的柳橙果肉部分，輕輕地塗上黃色。

02 219

輕輕地疊上紅色，但不要塗到上側的兩端部分。

與實際尺寸一樣大的草圖

▶ 試著觀看影片吧

只要將智慧型手機
的相機對準左側的
QR碼，影片就會
開始播放。

想用電腦觀看影片的人，請輸入
下方的網址。

youtu.be/30C9CkLAJzM

能夠觀看 **02～04** 的作畫過程影片，且含有重點解說。

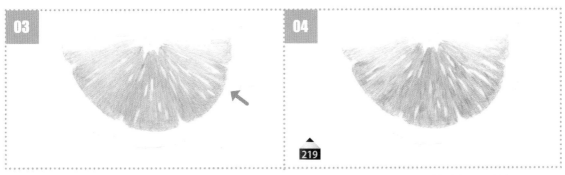

03

04

219

在各處使用鉛筆型橡皮擦，以線條狀的方式來消除顏色，呈現出明亮部分。

繼續在各處疊上紅色，逐漸讓顏色變得不均勻。

反覆地朝中央塗上較深的黃色。塗色時要避開幾個之前用橡皮擦消除的部分。

使用非常淡的紅色，以畫圓的方式來畫出果皮的內側。

試著觀看影片吧

能夠觀看 **06～08** 的作畫過程影片，且含有重點解說。
（省略了果皮表面的塗色）

只要將智慧型手機的相機對準左側的 QR 碼，影片就會開始播放。

想用電腦觀看影片的人，請輸入下方的網址。

youtu.be/zXNMncsnuAM

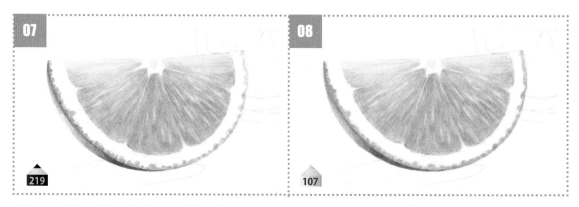

用紅色來塗果皮表面。有照到光線的部分要畫得非常淺，下面部分則要深一點。

在紅色部分疊上黃色。

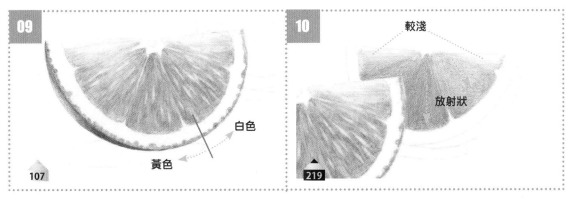

09 | 107 | 白色 黃色

在畫果皮的白色部分時，約有3分之2部分都要塗上很淺的黃色。

10 | 219 | 較淺 放射狀

在後方的柳橙上塗上紅色。中央部分較深，左右兩側較淺。以放射狀的方式來塗，塗色時不用考慮到顆粒感。

12 局部放大

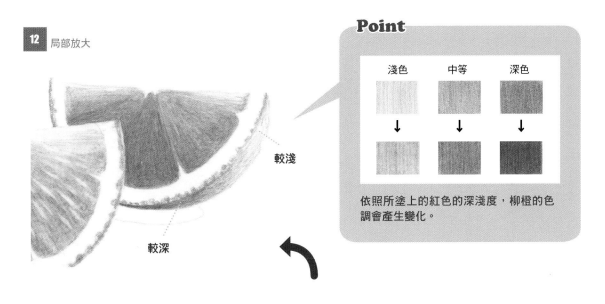

較淺 較深

Point

淺色	中等	深色
↓	↓	↓

依照所塗上的紅色的深淺度，柳橙的色調會產生變化。

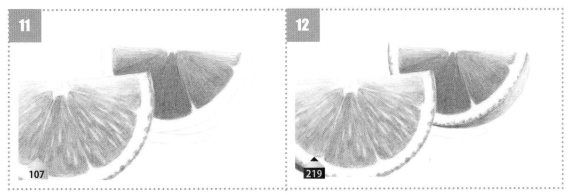

11 | 107

疊上較深的黃色。要畫得比前方的柳橙更深一點。

12 | 219

與前方的柳橙相同，使用紅色來塗果皮部分。

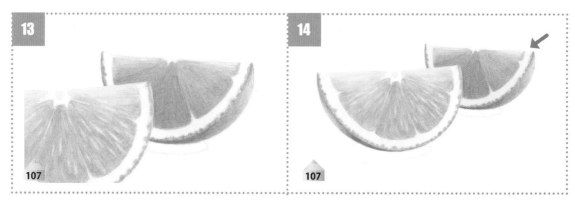

在後方柳橙的果皮部分疊上黃色。

在白色部分塗上較淺的黃色。顏色要比前方的柳橙稍微深一點。

15 局部放大

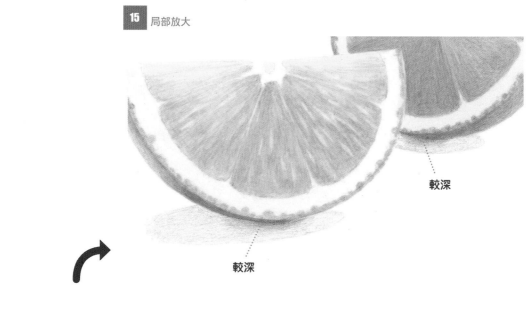

較深

較深

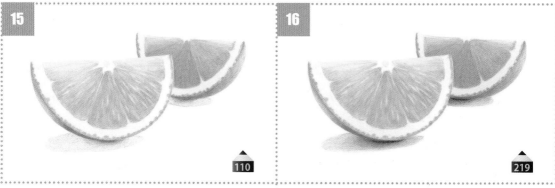

在影子部分塗上較淺的藍色。柳橙與餐桌的相連部分要塗得較深。

疊上較淺的紅色。靠近柳橙的部分依然要塗得稍深一點。

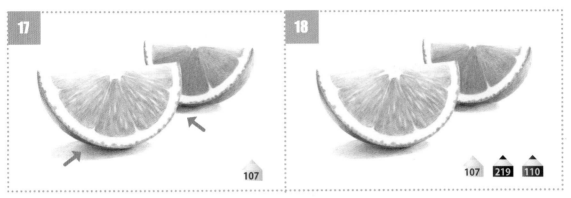

使用黃色來塗柳橙底下的部分。

最後要對整體的平衡進行調整。顏色超出範圍的部分，請用橡皮擦來擦拭乾淨吧。

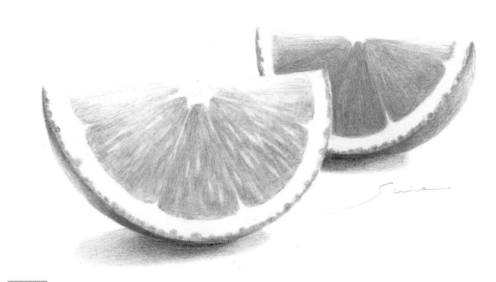

完成

柳橙

柳橙的顏色是維他命色，無論是欣賞還是食用，都能讓人打起精神。想要讓食物看起來美味，就絕對要使用黃色。

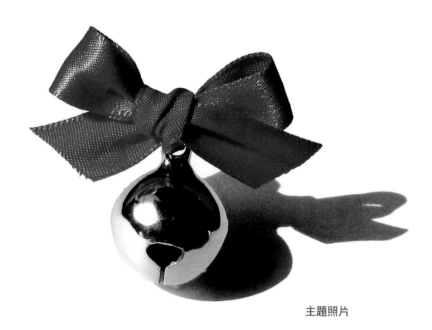

主題照片

來畫繫上紅色緞帶的鈴鐺吧！

　　藉由加強黑色與白色的對比，銀色看起來就會像是在發光。透過漂亮的漸層來畫狹窄的陰影，有彈性的緞帶看起來就會有立體感。由於這類物品會映照出周圍的景色，所以必須多加留意拍攝場所。只要在有陽光映照的窗邊拍攝的話，光線就會反射，能夠進一步地突顯銀色。

使用到的顏色 ⋯　藍色 `110`　紅色 `219`　黑色 `199`

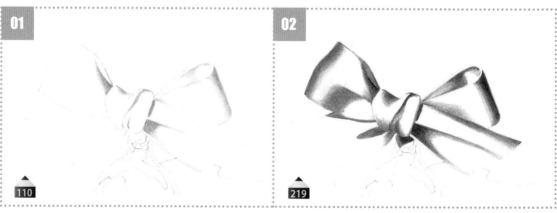

使用藍色來塗緞帶最暗的部分。即使是狹窄的部分，也要在邊界處運用暈染效果，呈現出緞帶的柔和感。

接著，用紅色來塗看起來很暗的部分。在藍色部分疊上紅色時，要塗得深一點。

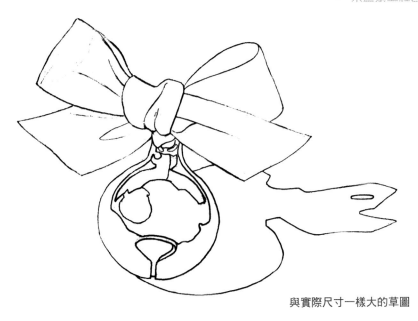

與實際尺寸一樣大的草圖

▶ 試著觀看影片吧

能夠觀看 **01**～**03** 的作畫過程影片，且含有重點解說。

只要將智慧型手機的相機對準左側的QR碼，影片就會開始播放。

想用電腦觀看影片的人，請輸入下方的網址。

youtu.be/h0m5_995Rj0

03

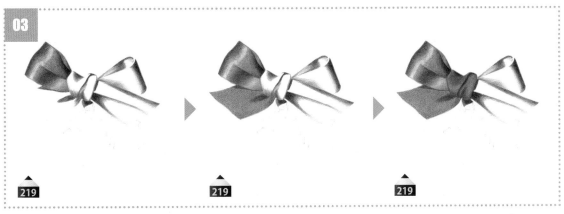

持續地對整條緞帶進行塗色。明亮處要塗得淺一點，深色部分要塗得更深一點，仔細觀察顏色深淺，小心地對整體進行塗色。

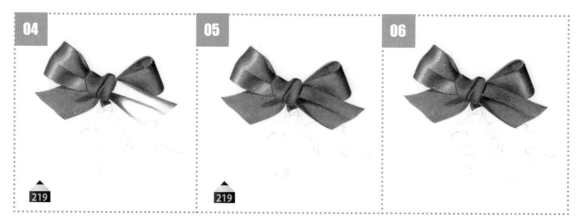

透過深淺差異較小的漸層來呈現
出布料的柔軟感。

塗完整條緞帶。

使用軟橡皮擦來讓發光部分的顏
色變淡，突顯明暗差異。

06 局部放大

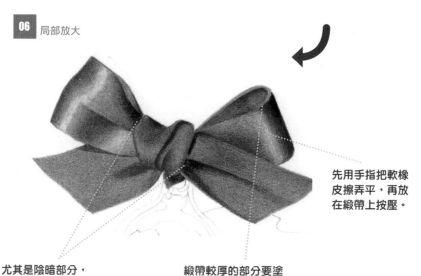

先用手指把軟橡
皮擦弄平，再放
在緞帶上按壓。

尤其是陰暗部分，
要塗上較深的藍色。

緞帶較厚的部分要塗
得稍亮一點。

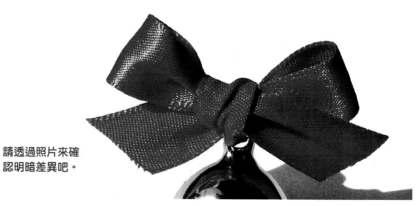

請透過照片來確
認明暗差異吧。

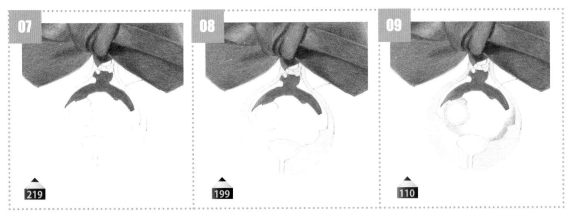

07
▲
219

把映照在鈴鐺上的緞帶的紅色塗得較深。

08
▲
199

在其周圍塗上非常淺的黑色。

09
▲
110

疊上非常淺的藍色。
裡面也要塗上藍色。

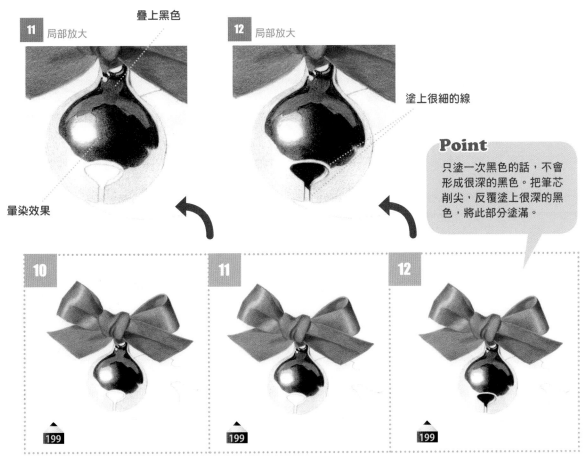

疊上黑色

11 局部放大

暈染效果

12 局部放大

塗上很細的線

Point

只塗一次黑色的話，不會形成很深的黑色。把筆芯削尖，反覆塗上很深的黑色，將此部分塗滿。

10
▲
199

用黑色來塗。發光部分的周圍要塗得淺一點，深色部分則要塗得深一點。

11
▲
199

在映照出來的緞帶的昏暗部分，塗上較淺的黑色。

12
▲
199

鈴鐺內也要塗上很深的黑色。
細線也要畫出來。

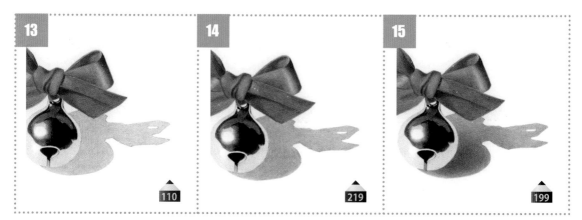

使用較淺的藍色來畫影子。

疊上紅色。

繼續塗上較淺的黑色。鈴鐺附近要塗得深一點，遠處則要塗得淺一點。

15 局部放大

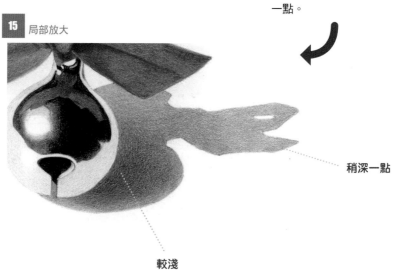

稍深一點

較淺

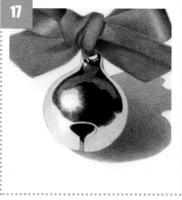

使用黑色來稍微突顯鈴鐺的邊緣。

使用鉛筆型橡皮擦的方形部分，以放射狀的方式來消除顏色，呈現出發光部分。

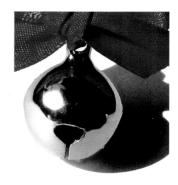

與照片相比，確認看看是否有形成很深的黑色。

▶ 試著觀看影片吧

能夠觀看**09～17**的作畫過程影片，且含有重點解說。（省略了影子的畫法）

只要將智慧型手機的相機對準左側的QR碼，影片就會開始播放。

想用電腦觀看影片的人，請輸入下方的網址。

youtu.be/XpaPDYft2Cc

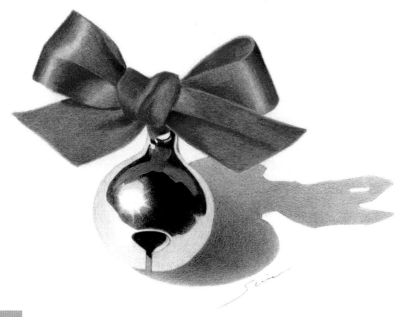

繫上紅色緞帶的鈴鐺
要把小小的緞帶漂亮地繫在小鈴鐺上是很難的事，我重新繫了好幾次。我無法再繼續繫下去了。

完成

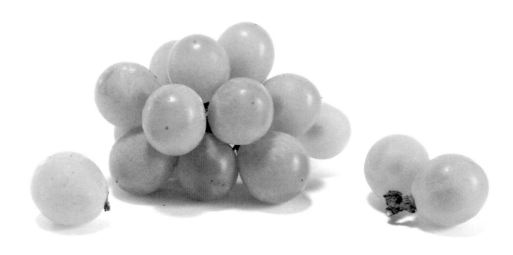

主題照片

來畫綠葡萄吧！

　由於果皮稍微帶有透明感，所以能夠看到透過來的葡萄籽。重點在於，比較各顆葡萄重疊處的明暗差異，在塗色時要加上不同深淺，以避免把顏色塗得一樣深。在葡萄產季，可以看到各種葡萄。請大家以此葡萄作為基礎，試著挑戰畫各種葡萄吧。

使用到的顏色 …　藍色　110　　黃色　107　　紅色　219　　黑色　199

01

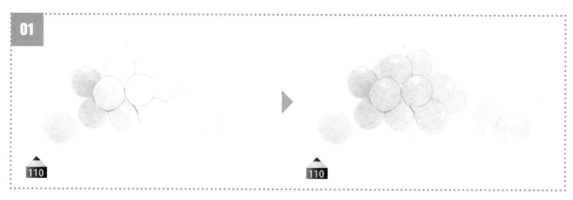

110　　　　　　　　　　　　　110

　雖然塗上了很淺的藍色，不過由於之前畫上的草圖線條變得非常淡，所以葡萄的重疊部分會變得不易辨識。請先用較深的藍色來描出重疊部分的輪廓線吧。

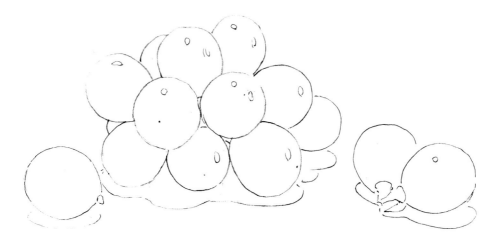

與實際尺寸一樣大的草圖

Point

為了呈現出果實的重疊部分，所以要先和旁邊的顏色相比，觀察何者較暗（較深），何者較亮（較淺）後，再加上不同深淺，讓彼此的相對位置變得明確。

02

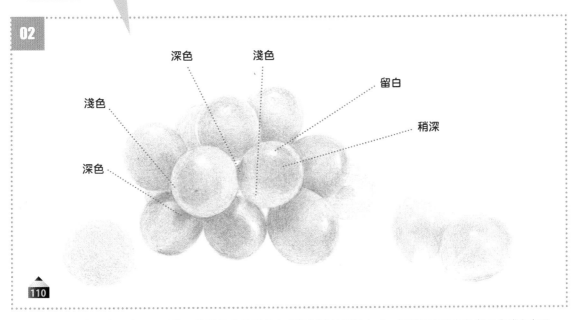

使用很淺的藍色來加上不同深淺。依照果實的重疊方式與光線的照射方式，每顆葡萄的深色部分與淺色部分都不同。請一邊仔細地確認照片，一邊塗色吧。

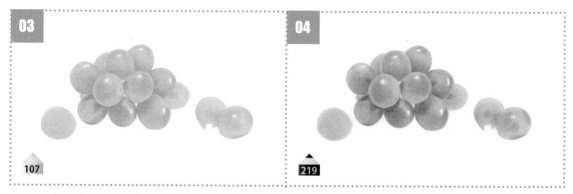

在藍色部分疊上較深的黃色。

在陰影中，以及果實中央透出來的葡萄籽部分，疊上非常淺的紅色。

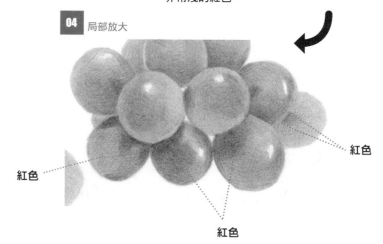

04 局部放大

紅色

紅色

紅色

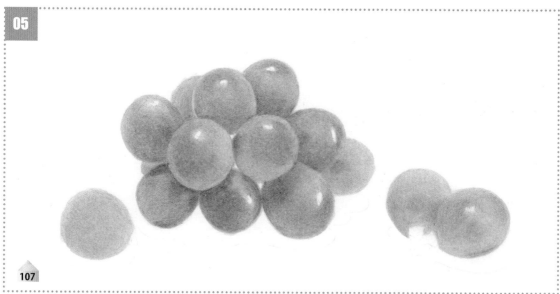

再次讓較深的黃色融入整體。

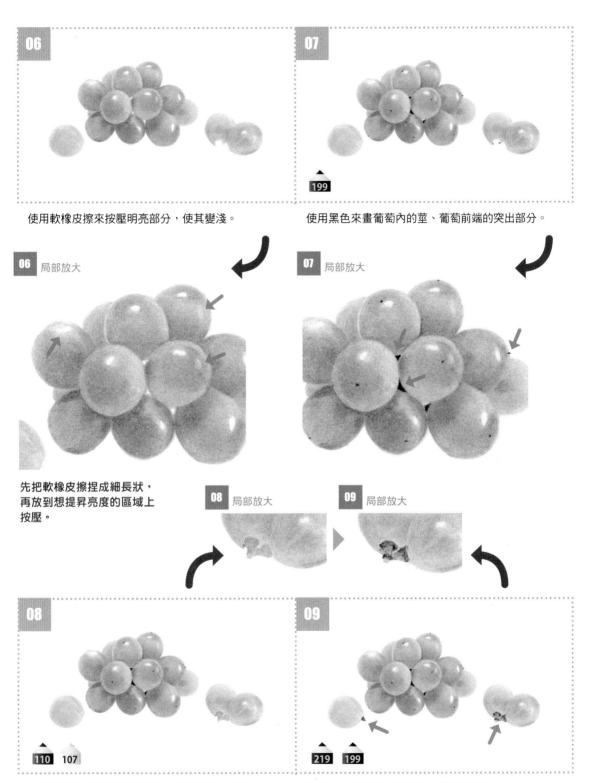

06

使用軟橡皮擦來按壓明亮部分，使其變淺。

07

199

使用黑色來畫葡萄內的莖、葡萄前端的突出部分。

06 局部放大

07 局部放大

先把軟橡皮擦捏成細長狀，再放到想提昇亮度的區域上按壓。

08 局部放大

09 局部放大

08

110 107

首先用藍色來塗葡萄的根部，然後再疊上黃色。

09

219 199

接著，在部分區域持續疊上紅色與黑色。

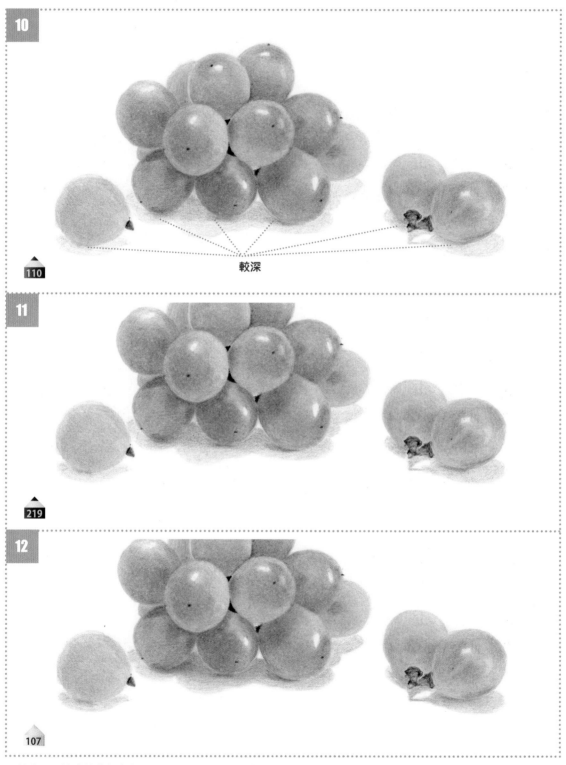

10

110 較深

11

219

12

107

首先，用較淺的藍色來畫影子。此時，要把果實底下的部分塗得較深。接著，疊上非常淺的紅色，讓顏色變成淺紫色。然後再疊上黃色，使其變成灰色。

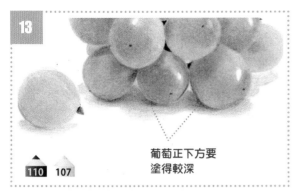

13

▲ **110** △ **107**

葡萄正下方要
塗得較深

由於葡萄的綠色會反射光線，所以要再疊上藍色、
黃色來進行調整。

13 局部放大

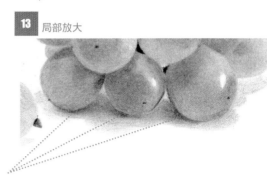

若影子與葡萄的界線變得
難以分辨的話，就要補畫
上陰暗部分。

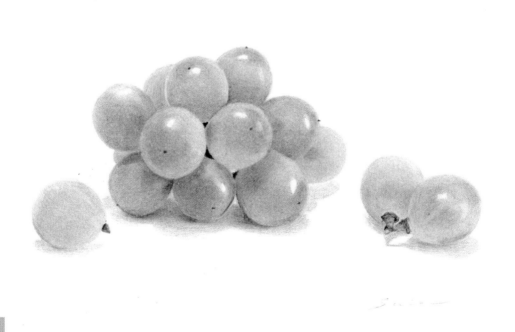

完成

綠葡萄
由於我吃慣甜葡萄了，所以這種稍微帶有酸味的葡萄令我感到很新鮮。

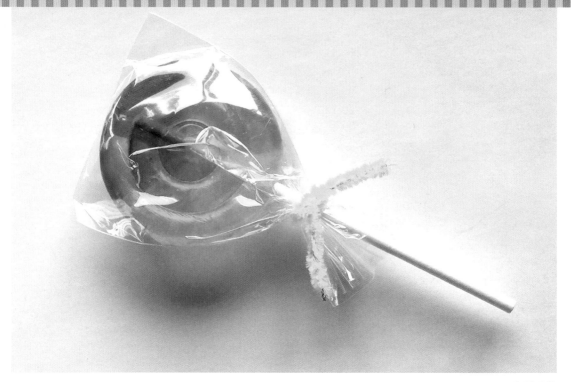

主題照片

來畫彩虹棒棒糖吧!

　　透過紅色、藍色、黃色的漸層來畫出彩虹色。藉由讓光線照射到的部分留白,來呈現出透明的玻璃紙。這張照片是在較弱的光線下拍攝的,只要照射到強光,即使是透明的玻璃紙也會形成很清楚的陰影。請大家去找出想要畫的圖像的影子吧。

使用到的顏色 … 藍色 **110**　　黃色 107　　紅色 **219**　　灰色 274

01

綠色部分要畫得較淺

110

一邊塗上藍色,一邊加上陰影。玻璃紙的發光部分要留白。

02

107

在藍色的右半部疊上黃色,使其變成綠色。

48

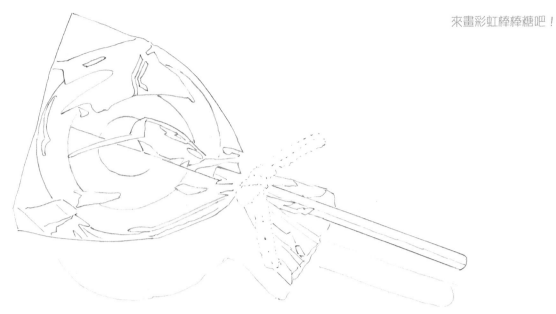

與實際尺寸一樣大的草圖

05 局部放大

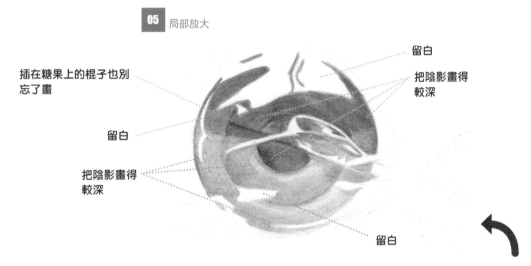

插在糖果上的棍子也別
忘了畫

留白

把陰影畫得
較深

留白

把陰影畫得
較深

留白

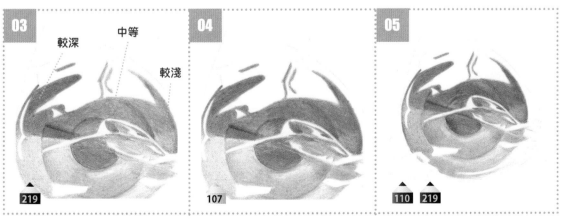

一邊塗上紅色，一邊加上陰影。
玻璃紙的發光部分要留白。

在紅色的右半部疊上黃色，使其
變成橘色。

使用藍色、紅色來突顯漩渦狀部
分的凹凸起伏。

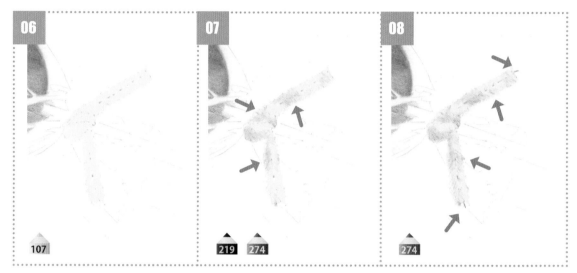

06

使用黃色將金屬箔的部分塗得較深。

107

07

接著，使用紅色、灰色來加上陰影。

219 274

08

最後，使用灰色，畫出散布在金屬箔中心與前端各處的金屬絲。

274

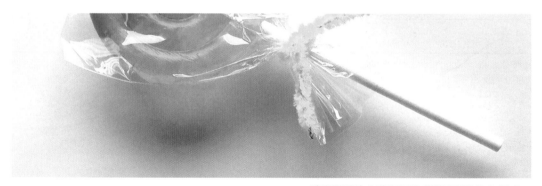

請透過照片來確認最亮處與陰影內的色調吧。

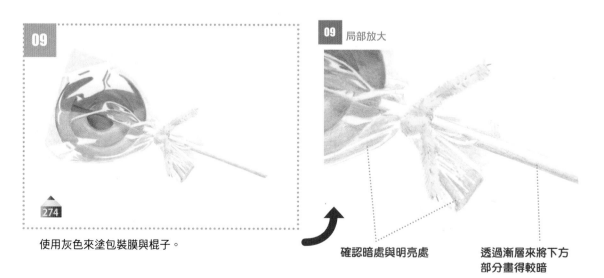

09

使用灰色來塗包裝膜與棍子。

274

09 局部放大

確認暗處與明亮處

透過漸層來將下方部分畫得較暗

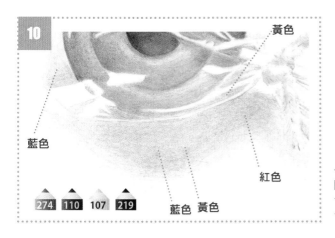

10

黃色

藍色

紅色

| 274 | 110 | 107 | 219 |

藍色 黃色

一邊讓輪廓呈現出暈染效果，一邊用灰色來畫出陰影，然後在棒棒糖附近疊上非常淺的藍色、黃色、紅色。由於可以透過玻璃紙看到影子的顏色，所以玻璃紙裡面也要塗色。

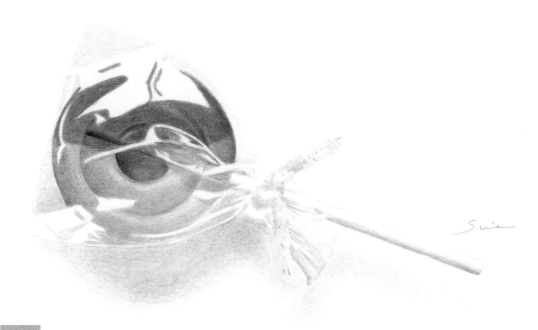

完成

彩虹棒棒糖
覺得「好可愛！」就買下來了，光是用看的，就讓人很滿足。甜點的外觀很重要。

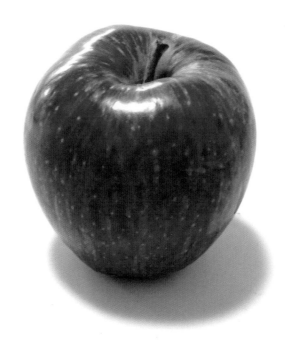

主題照片

來畫閃閃發光的蘋果吧！

藉由縱向地隨意在蘋果上塗色，就能畫出蘋果的樣子。一開始要避免塗得太深，而是要慢慢地逐漸增強筆壓，呈現出光澤感。請大家多留意光影變化，畫出閃閃發光的美味蘋果吧。

使用到的顏色 … 　黃色 **107**　　紅色 **219**　　藍色 **110**

Point

紅色一旦出現掉色情況，就會很明顯。為了避免讓手碰到已塗完的部分，請大家多加注意吧。在手部下方鋪上一張防護紙，就能防止掉色情況發生。

01

107

使用黃色來塗色。為了避免塗得太深，請多加注意吧

02

219

一邊依照蘋果的形狀來塗上紅色，一邊讓發光部分留白。

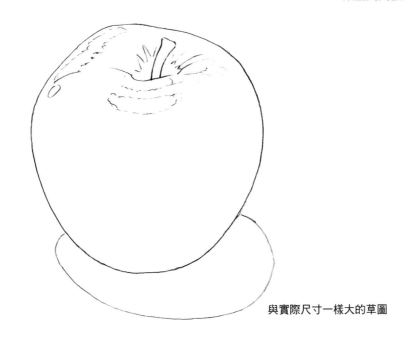

與實際尺寸一樣大的草圖

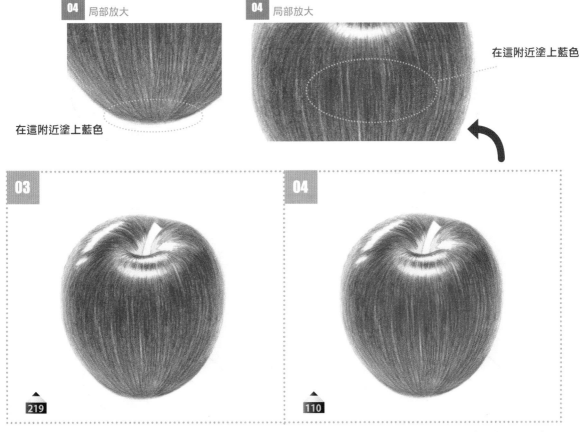

04 局部放大

在這附近塗上藍色

04 局部放大

在這附近塗上藍色

03

219

稍微增強筆壓，減少線條之間的空隙。不過，不需要整個塗滿。由於左側很明亮，所以要塗得較淺。

04

110

在昏暗部分，以及想讓顏色變得不均勻的部分，疊上很淺的藍色。

05

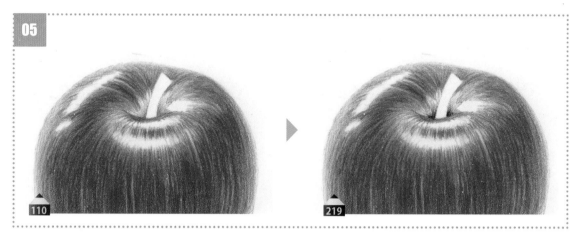

使用藍色來塗凹陷部分。然後再疊上紅色。

▶ **試著觀看影片吧**

能夠觀看 **05** 的作畫過程影片，且含有重點解說。

只要將智慧型手機的相機對準左側的QR碼，影片就會開始播放。

想用電腦觀看影片的人，請輸入下方的網址。

youtu.be/J1NFn4qVhgI

06　　　　　　　　　　　**07**

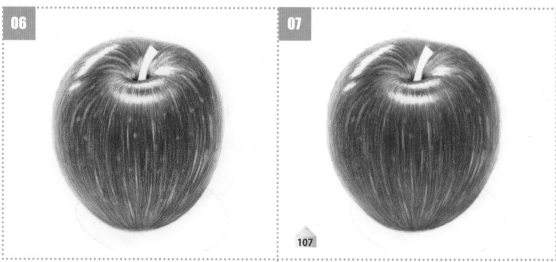

在顏色不均勻處，使用橡皮擦的方形部分，以類似畫細線的方式來消除顏色。也要在各處使用橡皮擦的方形部分來消除顏色，呈現出點狀留白。

整體都塗上較淺的黃色。先前消除顏色後形成的留白部分也要塗。

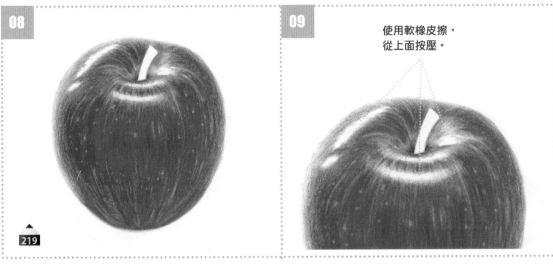

再次在中央部分塗上較深的紅色。

使用軟橡皮擦，從上面按壓。

若發光部分變小的話，就使用軟橡皮擦，一邊讓界線變得模糊，一邊讓顏色變淺。

▶ 試著觀看影片吧

能夠觀看 **06～09** 的作畫過程影片，且含有重點解說。

只要將智慧型手機的相機對準左側的QR碼，影片就會開始播放。

想用電腦觀看影片的人，請輸入下方的網址。

youtu.be/c2ks89l5D0g

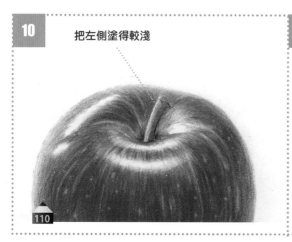

把左側塗得較淺

在蒂頭部分塗上藍色。把右側塗深一點，呈現出立體感。

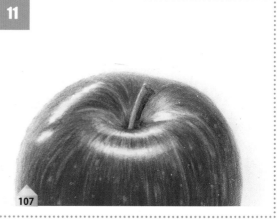

疊上黃色。

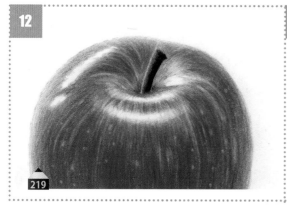

疊上紅色。

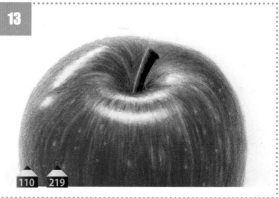

在凹陷部分塗上藍色與紅色，突顯深度。

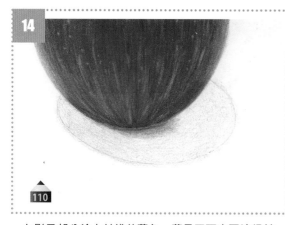

在影子部分塗上較淺的藍色。蘋果正下方要塗得較深。

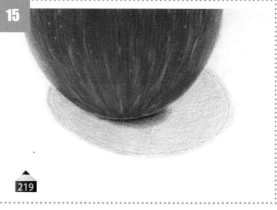

疊上非常淺的紅色，讓顏色形成淺紫色。

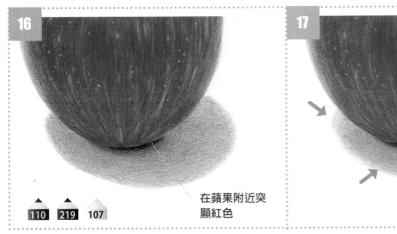

16

在蘋果附近突
顯紅色

110 219 107

再次反覆地疊上藍色、黃色、紅色，一邊讓顏色變
深，一邊逐漸讓顏色變得均勻。

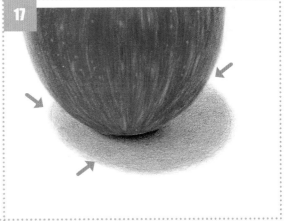

17

使用軟橡皮擦來讓影子的輪廓稍微變得模糊。也要讓
蘋果兩側的顏色變淺。調成好整體的平衡後，就完成
了。

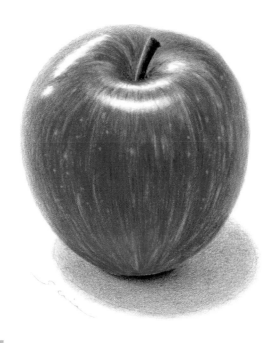

完成

蘋果

　　我挑選了形狀良好的早
熟富士蘋果，不過形狀也
許過於漂亮了。稍微有點
歪斜和顏色不均勻，應該
會比較有趣吧。

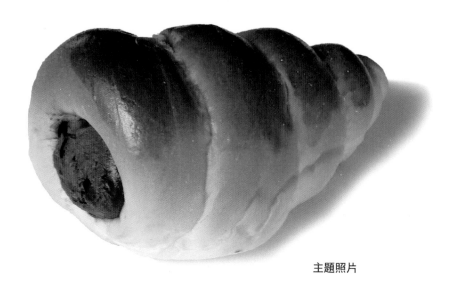

主題照片

來畫螺旋麵包吧！

　　這是很樸實的螺旋麵包。想要呈現出光滑的麵包表面時，重點在於，要把烤焦痕跡的漸層塗得很均勻。由於要塗的面積很大，所以容易塗得較草率。請大家反覆地使用交叉線法，慢慢地讓顏色逐漸變深吧。麵包的顏色也能運用在其他麵包上。

使用到的顏色⋯　　紅色 219　　藍色 110　　黃色 107

▶ 試著觀看影片吧

　能夠觀看 01～05 的作畫過程影片，且含有重點解說。
　（雖然只塗了麵包的一部分，但塗法是相同的）

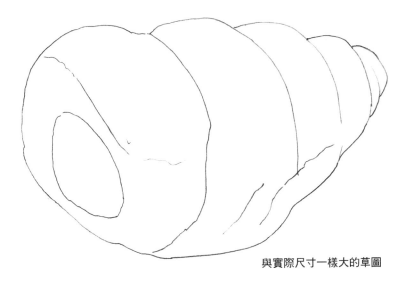

與實際尺寸一樣大的草圖

Point

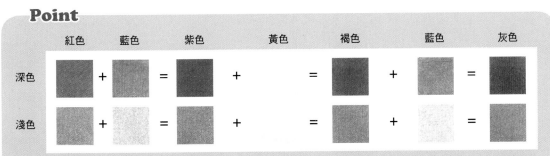

	紅色		藍色		紫色		黃色		褐色		藍色		灰色
深色		+		=		+		=		+		=	
淺色		+		=		+		=		+		=	

在這裡，一開始要使用紅色來塗麵包部分，然後再疊上藍色、黃色，使其形成褐色。藉由分別調整筆壓，來呈現出色調的差異吧。另外，在畫烤焦痕跡的部分時，只要在褐色部分疊上藍色，就能突顯烤焦痕跡。

只要將智慧型手機的相機對準左側的QR碼，影片就會開始播放。

想用電腦觀看影片的人，請輸入下方的網址。

youtu.be/74ByOrfr2pY

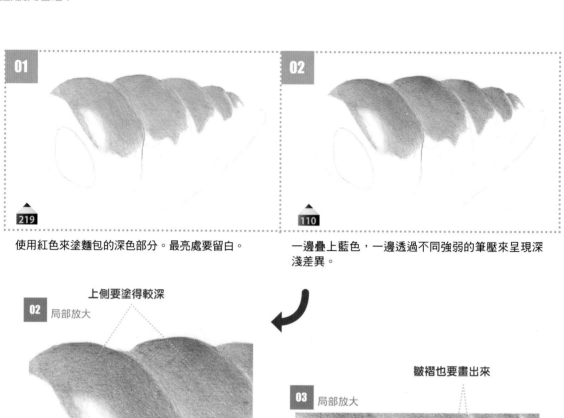

01
219

使用紅色來塗麵包的深色部分。最亮處要留白。

02
110

一邊疊上藍色，一邊透過不同強弱的筆壓來呈現深淺差異。

02 局部放大

上側要塗得較深

凹陷部分要塗得較淺

03 局部放大

皺褶也要畫出來

透過由上往下變淺的漸層來呈現

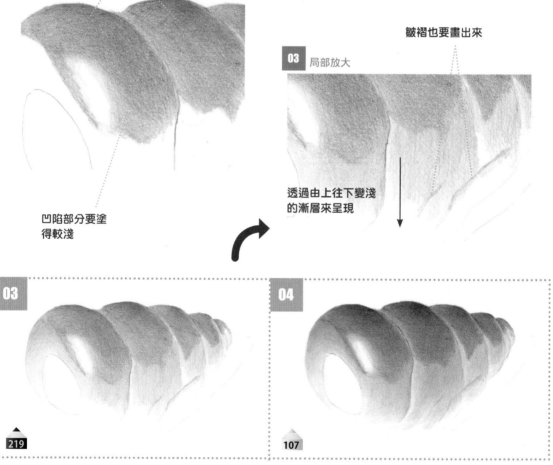

03
219

在麵包整體塗上較淺的紅色。先前已塗上藍色的部分也要塗。

04
107

接著在麵包整體疊上黃色，讓顏色逐漸接近麵包的顏色。

一邊好好地觀察各部分的顏色差異，一邊疊上顏色。例如，在烤焦部分疊上藍色。

05

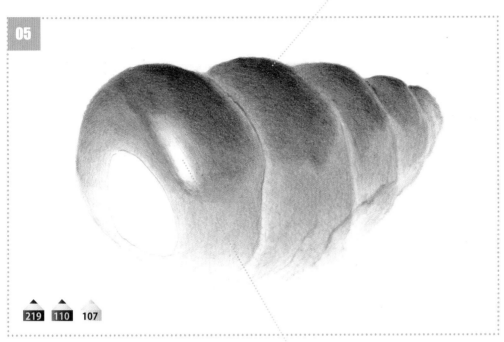

219 110 107

接下來，要進行顏色的調整。若深度不足的話，就繼續疊上紅色、藍色，最後使用黃色來進行調整。

若沒有順利地讓最亮處的輪廓變得模糊的話，就使用軟橡皮擦來按壓，使輪廓變得模糊。

試著和右邊的照片來比較色調吧。

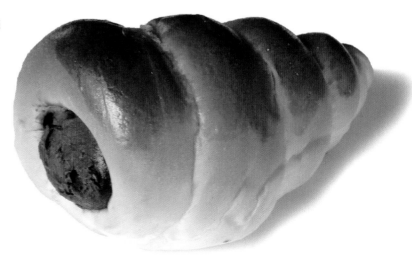

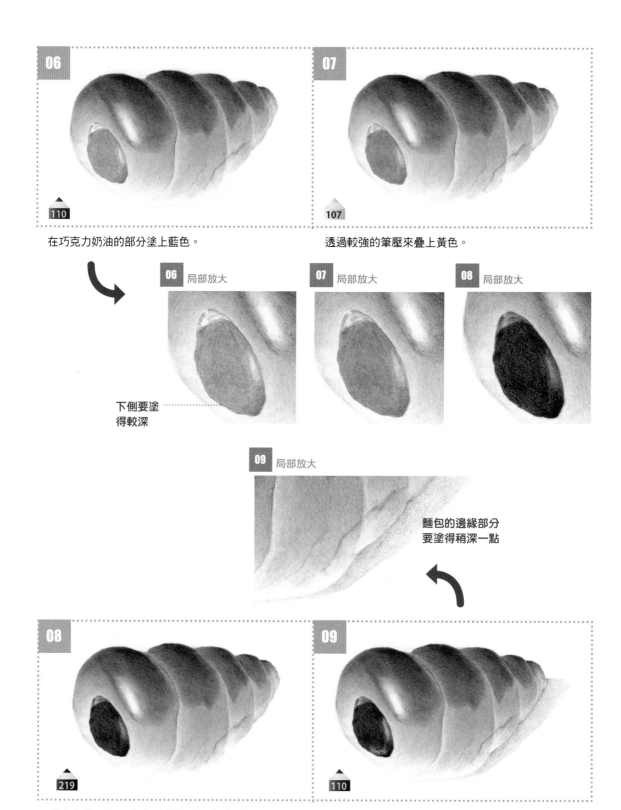

06
110
在巧克力奶油的部分塗上藍色。

07
107
透過較強的筆壓來疊上黃色。

06 局部放大

下側要塗
得較深

07 局部放大

08 局部放大

09 局部放大

麵包的邊緣部分
要塗得稍深一點

08
219
疊上紅色。如果沒有形成恰到好處的深褐色的話，
就再疊上藍色、黃色來進行調整。

09
110
使用較淺的藍色來塗影子部分。

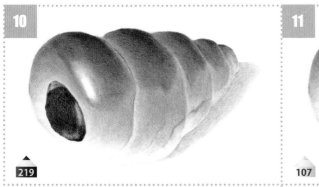

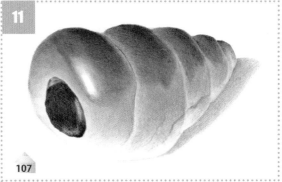

在影子部分疊上較淺的紅色，使其形成淺紫色。

繼續疊上較淺的黃色，使其形成灰色。由於麵包的顏色會反射在影子上，所以在麵包附近，要讓黃色稍微顯眼一點。

最後，對整體的顏色平衡進行調整後，就完成了。

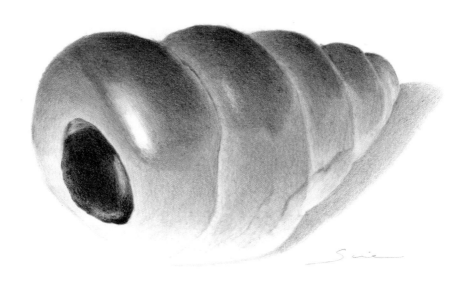

完成

螺旋麵包
依照不同的店家，螺旋的數量會有所差異，可以感受到店家的講究之處。

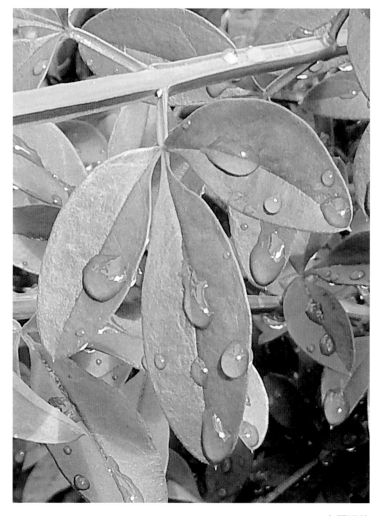

主題照片

來畫雨後的葉子吧！

　　透過不同深淺的黃色與藍色來畫葉子和水滴。雖然透明水滴的顏色與葉子相同，但藉由畫出光影，就能呈現出快要掉落的水。請大家好好地觀察小小的水滴，細心地作畫吧。

使用到的顏色⋯　　藍色 **110**　　紅色 **219**　　黃色 **107**

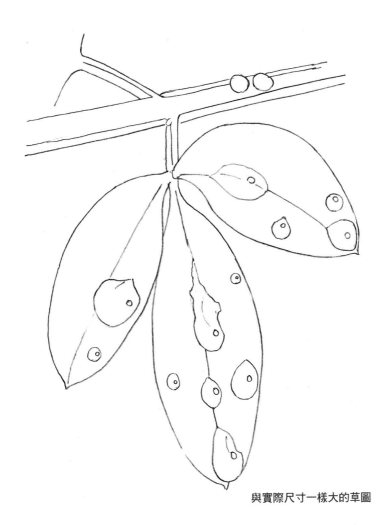

與實際尺寸一樣大的草圖

使用藍色來描出草圖。使用軟橡
皮擦來按壓描出來的線條，將鉛
筆線消除。或者，事先盡量讓草
圖的鉛筆線變得非常淺，然後再
使用藍色來描圖。只要讓鉛筆線
消失即可。水滴中的光線不用描。

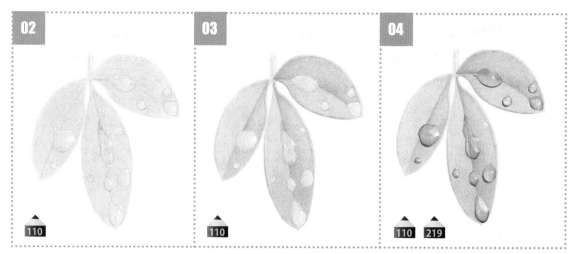

輕輕地塗上藍色。只要透過交叉線法，朝各方向塗色，顏色不均勻的部分就會變得不明顯。當水滴與葉脈的線條逐漸消失時，請再次畫出線條吧。水滴中的光線部分要留白，並消除鉛筆的線條。

繼續用藍色來加上深淺差異。只要把葉子左側邊緣、葉脈右側等處塗得較深，就能呈現葉子的厚度與隆起。如果塗太深，或出現很明顯的顏色不均情況的話，之後就會很難修改，所以要仔細地觀察照片，慢慢地疊上顏色。

使用藍色，在水滴部分加上深淺差異。就算面積很小，還是請使用漸層來塗色吧。發光部分的周圍很亮，可以看到透過來的葉脈。接著，在畫水滴陰影的深色部分時，要如同畫線那樣，使用紅色細細地塗。

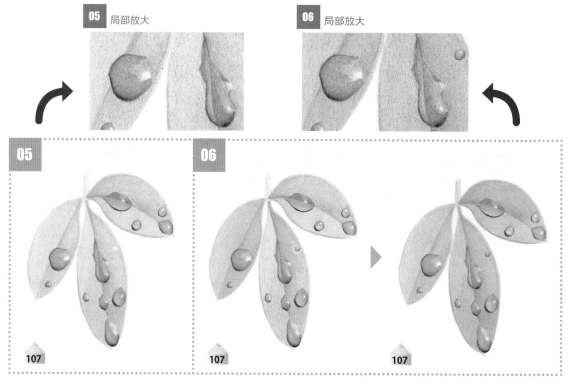

使用黃色來塗水滴部分。首先，深色部分要塗得較用力，然後朝著明亮部分，輕輕地塗出漸層。

葉子部分也要使用黃色來塗。為了避免漏塗，請從邊緣輕輕地慢慢塗吧。只要塗上較深的黃色，就會形成黃綠色的葉子。

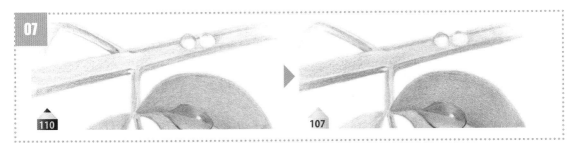

在莖的部分，一邊使用藍色來塗，一邊加上深淺差異，然後再疊上黃色。由於主角是下方的葉子，所以要避免把莖塗得太深。

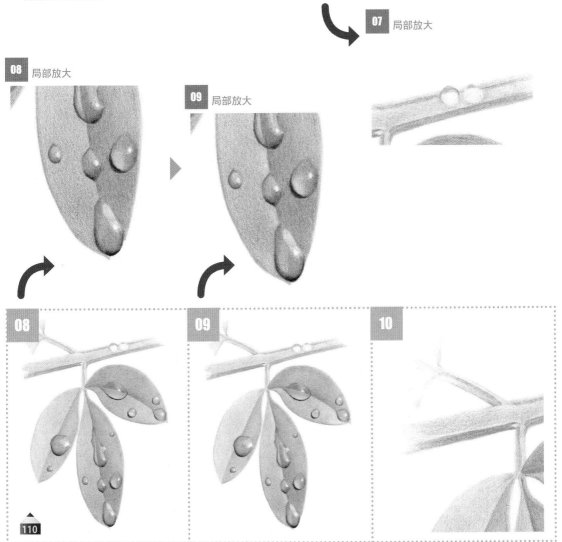

再次使用較淺的藍色來塗葉子整體，並調整顏色。當水滴的陰影較淺時，請再疊上紅色、藍色吧。

使用軟橡皮擦來輕輕按壓葉子的明亮部分，使其顏色變淺，以增添對比感。若把水滴部分塗得太深的話，就先把軟橡皮擦捏細，再讓該部分的顏色變淺。

觀察整體的平衡。由於莖有點太長，所以使用軟橡皮擦來消除上方部分與左右兩側，調整平衡。

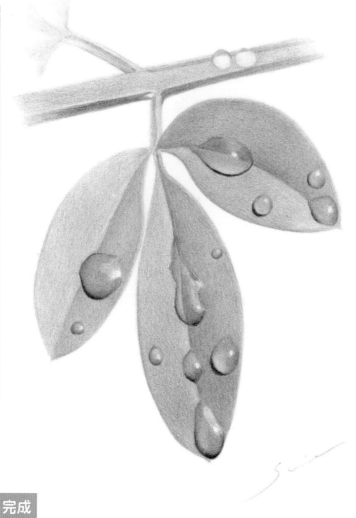

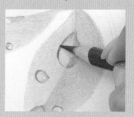

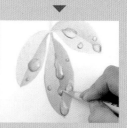

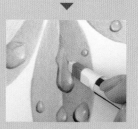

完成

雨後的葉子

當雨停了，陽光照射進來後，趁著水滴還沒乾之前，到庭院拍照。每顆水滴的形狀
都不同，看也看不膩。

含有重點解說的影片

只要將智慧型手
機的相機對準左
側的QR碼，影片
就會開始播放。

想用電腦觀看影片的人，請輸入
下方的網址。

youtu.be/ee-cPezy7m4

15 倍速的全程影片

只要將智慧型手
機的相機對準左
側的QR碼，影片
就會開始播放。

想用電腦觀看影片的人，請輸入
下方的網址。

youtu.be/RtDGeMV-1r0

請大家觀看含有重點解說的
全程作畫過程（除了樹枝）
的影片。
※ 雖然在本文中，只有在
畫水滴時，會先疊上黃色，
使顏色變成綠色，但在影片
中，葉子與水滴的部分會一
起塗。

第 3 章

來畫吧！
中級篇

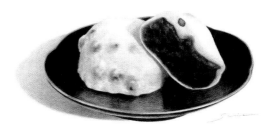

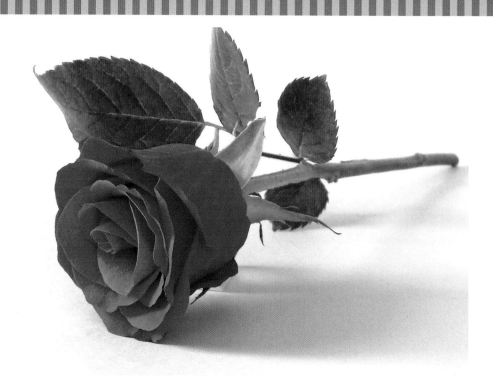

來畫紅玫瑰吧!

主題照片

　在紅玫瑰的陰影部分塗上藍色,使其成為冷酷且深邃的紅色花瓣。透過紅色來突顯葉子的陰影。由於把花放在桌上拍照時,花瓣會被壓壞,所以要先在花朵下方擺放枕頭,讓花朵懸浮在空中後,再拍攝。看著照片來作畫時,要把枕頭與其陰影當作不存在。

使用到的顏色 … 　藍色 110 　紅色 219 　白色 101 　黃色 107

01

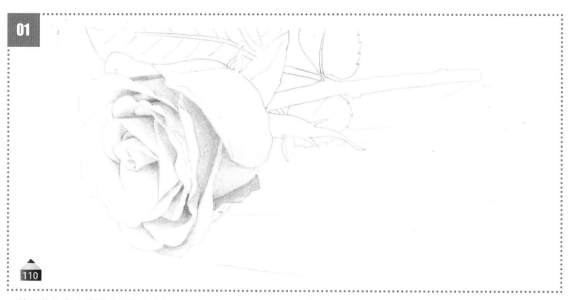

110

使用藍色來塗花瓣重疊的陰暗部分。

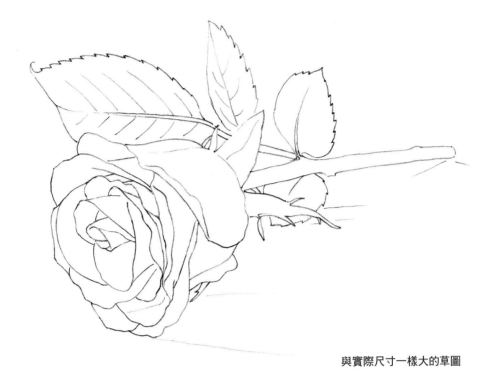

與實際尺寸一樣大的草圖

Point

在畫能呈現出花瓣厚度的部分時，重點在於，不要整個塗滿，要留下一些細長的留白區域。若將此部分整個塗滿的話，花瓣看起來就會沒有厚度，感覺很單薄。

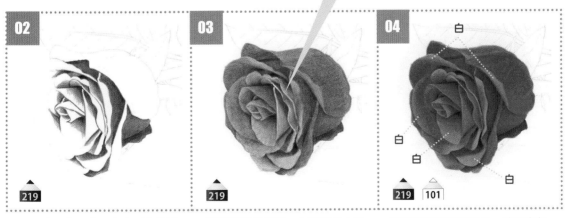

02

▲ 219

在已使用藍色來加上陰影的花瓣重疊部分，持續疊上紅色。

03

▲ 219

透過相同的筆壓，在整體疊上紅色。為了避免花瓣的輪廓變得模糊，所以請依照花瓣的形狀，一片一片塗吧。

04

白
白
白
白

▲ 219　△ 101

接著請留意陰影部分，讓明亮部分的陰影較淺，其他部分則要將鉛筆立起來，塗得較深。畫完後，要在明亮部分疊上較深的白色。

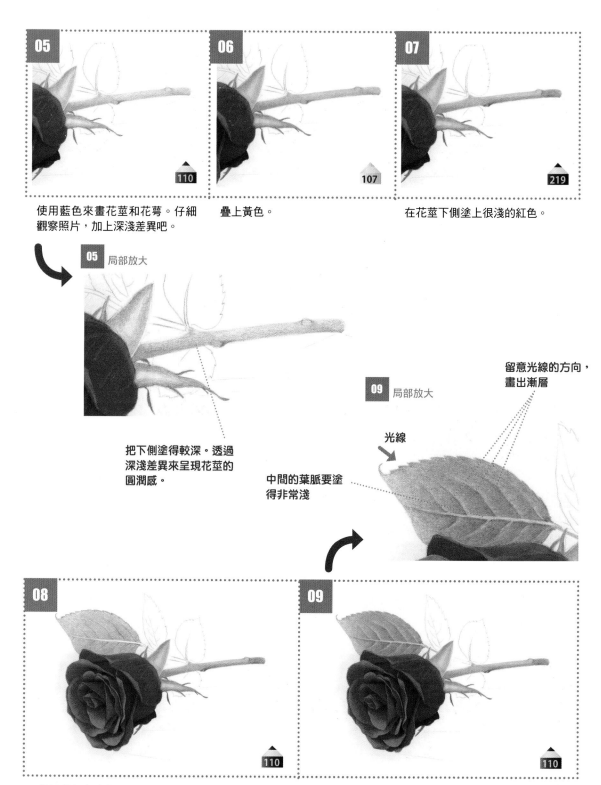

05 使用藍色來畫花莖和花萼。仔細觀察照片，加上深淺差異吧。

06 疊上黃色。

07 在花莖下側塗上很淺的紅色。

05 局部放大

把下側塗得較深。透過深淺差異來呈現花莖的圓潤感。

09 局部放大

留意光線的方向，畫出漸層

光線

中間的葉脈要塗得非常淺

08 使用藍色來塗葉子。

09 沿著葉脈來加上陰影吧。

▶ 試著觀看影片吧

能夠觀看**08～11**的作畫過程影片，且含有重點解說。

只要將智慧型手機的相機對準左側的QR碼，影片就會開始播放。

想用電腦觀看影片的人，請輸入下方的網址。

youtu.be/GzkDnrE-nmc

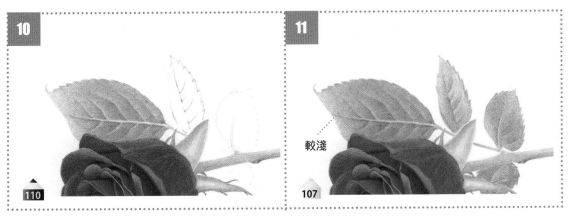

10 110

11 較淺 107

在其他葉子部分也塗上藍色。以稍微描出輪廓的方式來畫出鋸齒狀葉緣。

疊上黃色。葉子的明亮部分要塗得較淺。

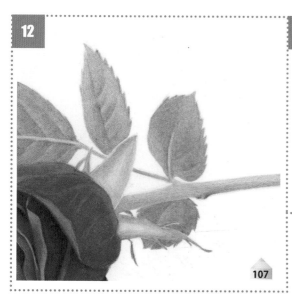

107

在其他葉子部分也疊上黃色。明亮部分要塗得較淺。

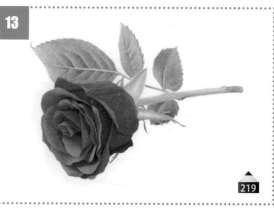

219

在葉脈的昏暗部分疊上非常淺的紅色。

13　局部放大

14　局部放大

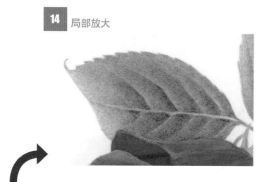

110

繼續疊上藍色與黃色，讓顏色融合。

110

在影子部分塗上很淺的藍色。

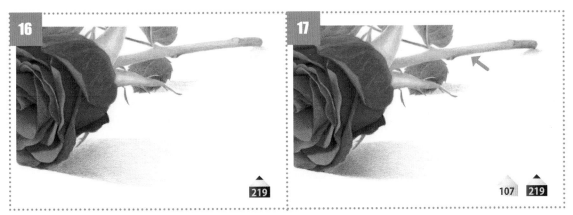

在影子部分疊上非常淺的紅色。花的附近要塗得稍微深一點。

繼續疊上非常淺的黃色。花莖下側要塗得稍微深一點。最後在花莖下側塗上很細的紅色，就完成了。

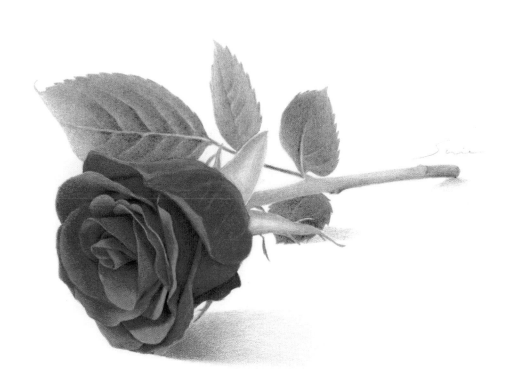

完成

紅玫瑰

在想像玫瑰的模樣時，鮮紅色玫瑰是具有代表性的顏色，而且也是讓人想要試著畫畫看的主題對吧。依照裱畫用的畫框種類，也能呈現出可愛或冷酷的風格。

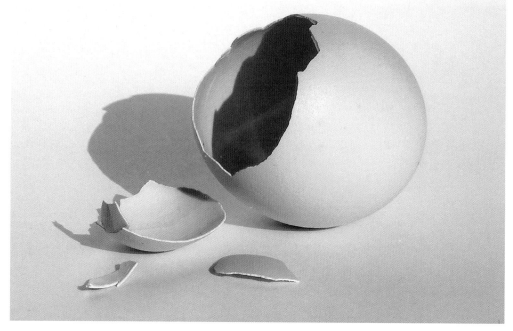

主題照片

來畫櫻花蛋的蛋殼吧！

蛋殼的草圖是否有畫出光滑的圓潤感，這一點會影響到最後的成品。為了畫出漂亮的蛋殼表面，所以不能著急。要反覆地疊上非常淺的顏色，逐漸加上陰影。蛋殼的特徵在於，既輕薄，而且又硬又脆。作畫時，請留意這些特徵吧。

使用到的顏色…　黃色 **107**　紅色 **219**　灰色 **274**　藍色 **110**

Point

由於塗上黃色的部分不易辨識，所以會出現「塗得太深」，或是「沒有塗到」的情況。為了避免顏色不均勻，所以重點在於，從邊緣使用交叉線法時，要盡量消除線條之間的間隔，均勻地塗滿。

Point

沿著曲線來塗。只要使用很長的線條來塗，就能畫得很漂亮。

01

把周圍塗得較深，裡面則要很明亮

107

以漸層的方式來塗上黃色。由於黃色部分不易辨識，所以要多加留意，避免塗得太深。

02

219

疊上紅色。與黃色相同，透過從外側朝內逐漸變亮的漸層來塗色。藉由使用漸層來作畫，就能呈現出蛋的圓潤感。

76

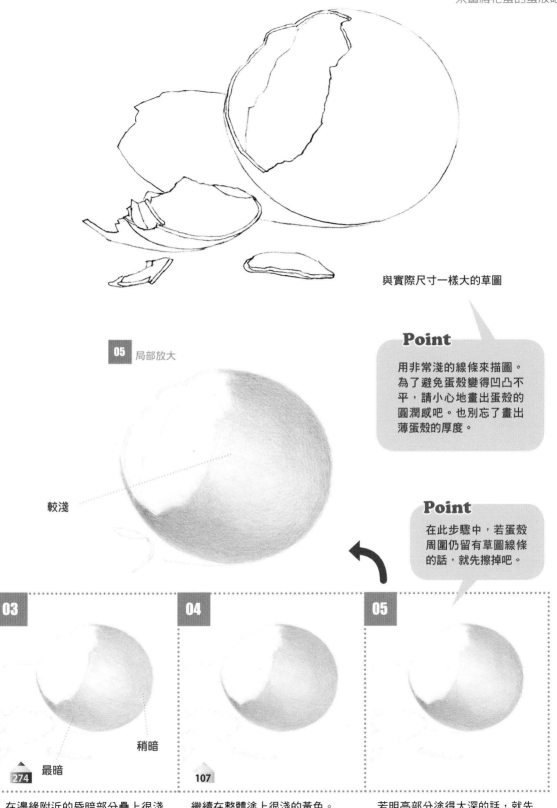

與實際尺寸一樣大的草圖

Point

用非常淺的線條來描圖。
為了避免蛋殼變得凹凸不
平，請小心地畫出蛋殼的
圓潤感吧。也別忘了畫出
薄蛋殼的厚度。

05 局部放大

較淺

Point

在此步驟中，若蛋殼
周圍仍留有草圖線條
的話，就先擦掉吧。

03

稍暗

274 最暗

在邊緣附近的昏暗部分疊上很淺
的灰色。觀察各自的昏暗度差
異，調整顏色深淺。

04

107

繼續在整體塗上很淺的黃色。

05

若明亮部分塗得太深的話，就先
把軟橡皮擦捏平，然後使其在紙
張上滑動，讓顏色變淺。

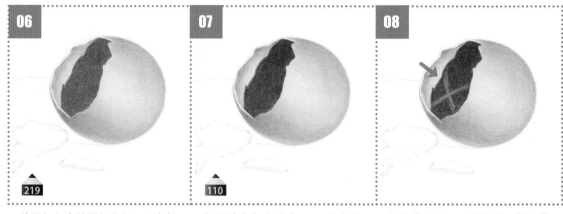

使用紅色來塗蛋殼內側。明亮部分要塗得較淺，陰影部分則要塗得較深。

在已塗上紅色的部分，疊上藍色，使其變成紅紫色。由於上側部分比較暗一點，所以要塗得較深。

把軟橡皮擦壓成線條狀，然後放在 X 的位置上，從上面按壓，消除顏色。

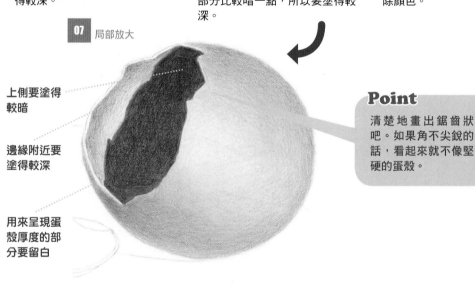

07 局部放大

上側要塗得較暗

邊緣附近要塗得較深

用來呈現蛋殼厚度的部分要留白

Point

清楚地畫出鋸齒狀吧。如果角不尖銳的話，看起來就不像堅硬的蛋殼。

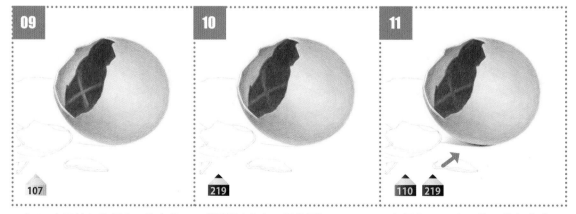

在 **07** 中已塗色的部分，疊上黃色。X 部分也要塗。

繼續塗上紅色，調整顏色。

在蛋殼正下方，使用藍色來畫線，然後使用紅色來呈現暈染效果。

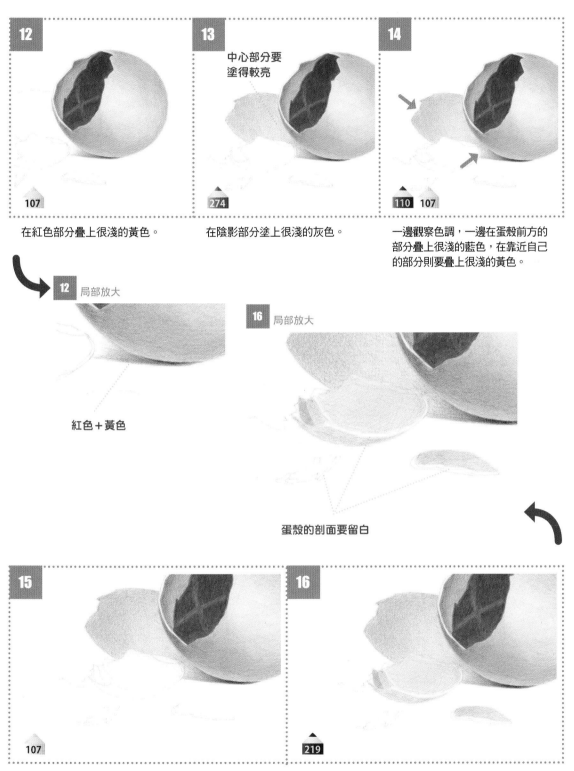

12

107

在紅色部分疊上很淺的黃色。

13

中心部分要
塗得較亮

274

在陰影部分塗上很淺的灰色。

14

110 107

一邊觀察色調，一邊在蛋殼前方的
部分疊上很淺的藍色，在靠近自己
的部分則要疊上很淺的黃色。

12 局部放大

紅色＋黃色

16 局部放大

蛋殼的剖面要留白

15

107

用很淺的黃色來塗蛋殼碎片。蛋殼內側要塗得較淺。
蛋殼的剖面要留白。

16

219

一邊疊上很淺的紅色，一邊加上深淺差異。為了避免
把蛋殼塗滿，請多加留意吧。

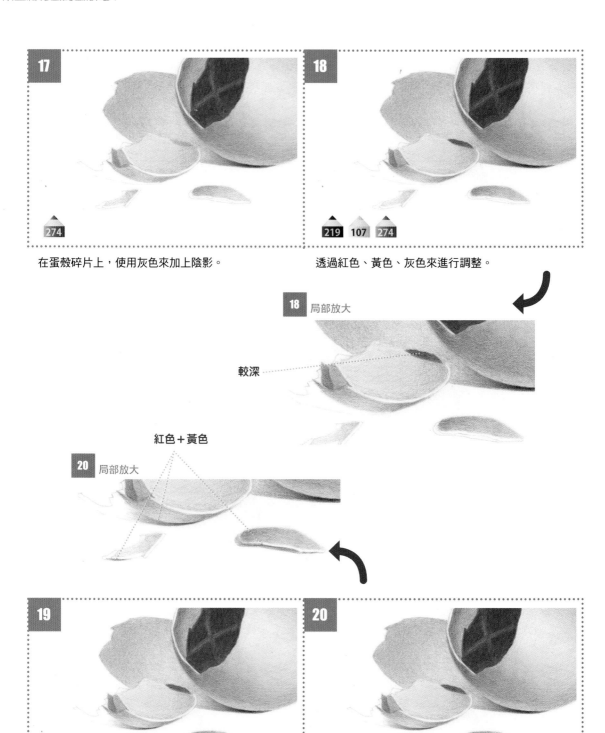

17
274

在蛋殼碎片上，使用灰色來加上陰影。

18
219　107　274

透過紅色、黃色、灰色來進行調整。

18 局部放大

較深

紅色＋黃色

20 局部放大

19
219

使用紅色來塗蛋殼底下的陰影。

20
107

疊上黃色。

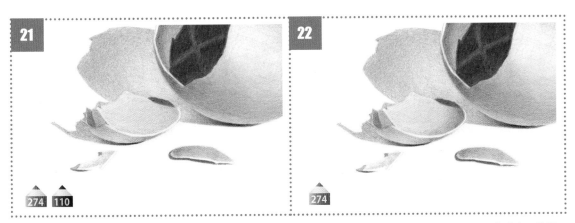

使用很淺的灰色與藍色來塗影子。

觀察與影子之間的平衡，在顏色不夠深的地方，使用灰色來調整。

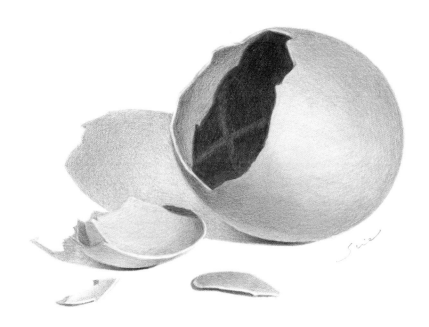

完成

櫻花蛋的蛋殼
我喜歡畫雞蛋。不過，對學生來說，這是最不受歡迎的課題。

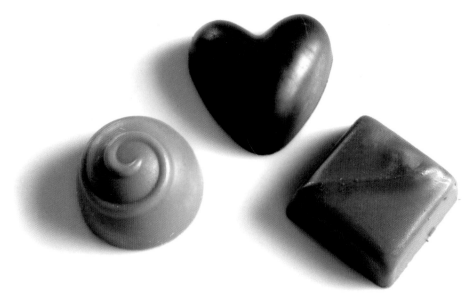

主題照片

來畫 3 種巧克力吧！

透過紅色、藍色、黃色各自的深淺差異，來分別畫出不同顏色的巧克力。重點在於藍色的深度。使用 3 種顏色混合而成的褐色，會依照色鉛筆的製造商而有所差異，有的比較難疊色，有的則不易形成深色。請試塗看看，調整筆壓吧。

使用到的顏色…　藍色 110　　黃色 107　　紅色 219

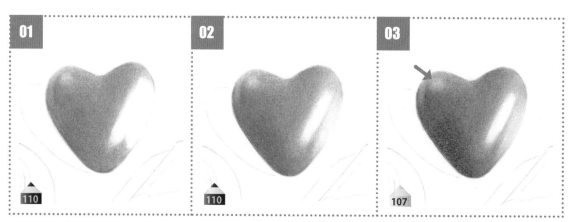

使用藍色來均勻地塗平，發光部分要留白。透過藍色的深度來決定巧克力的顏色。

繼續使用藍色來加上深淺差異，使其變得立體。深色部分要塗得較用力。

疊上較深的黃色。發光部分要塗得較輕。

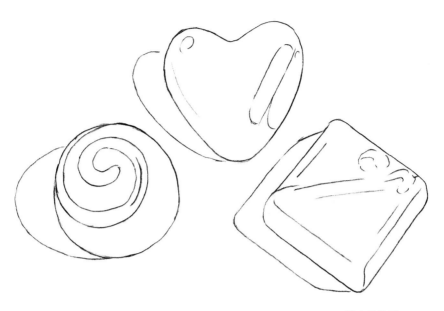

與實際尺寸一樣大的草圖

Point

| 藍色 | | 黃色 | 綠色 | | 紅色 | | 褐色 |

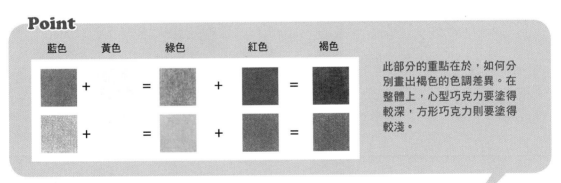

此部分的重點在於，如何分別畫出褐色的色調差異。在整體上，心型巧克力要塗得較深，方形巧克力則要塗得較淺。

04

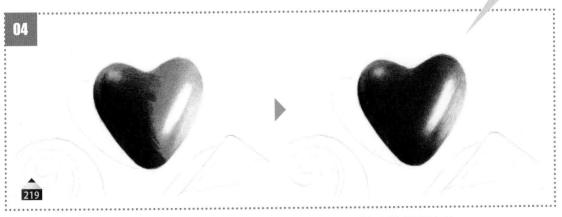

219

疊上紅色。　　　　　　　　　請調整筆壓，讓顏色變成深褐色吧。

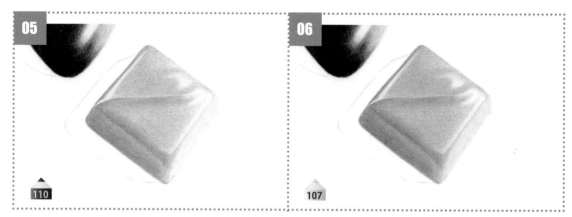

一邊使用藍色來塗色，一邊加上程度比心型巧克力低的深淺差異。

疊上黃色，使其形成明亮的綠色。

試著觀看影片吧

能夠觀看 **01~04** 的作畫過程影片，且含有重點解說。

只要將智慧型手機的相機對準左側的QR碼，影片就會開始播放。

想用電腦觀看影片的人，請輸入下方的網址。

youtu.be/_VD5chSN7Ok

疊上紅色。若塗得太重的話，就會變成紅褐色。一邊觀察顏色，一邊輕輕地疊上紅色吧。

使用紅色來進一步地突顯陰影。

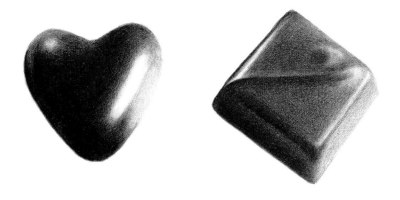

▶ 試著觀看影片吧

能夠觀看 **05～08** 的作畫過程影片，且含有重點解說。

只要將智慧型手機的相機對準左側的QR碼，影片就會開始播放。

想用電腦觀看影片的人，請輸入下方的網址。

youtu.be/rhVACK8XolY

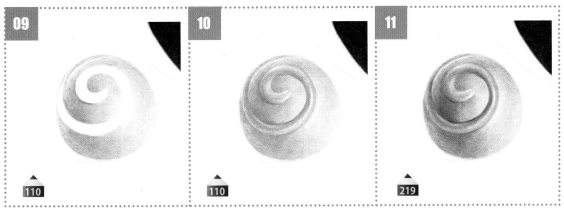

09

110

一邊使用藍色來塗色，一邊加上深淺差異。

10

110

在漩渦狀部分塗色時，也要使用藍色來畫出深淺差異。

11

219

整體都疊上很淺的紅色，使顏色變成藍紫色。

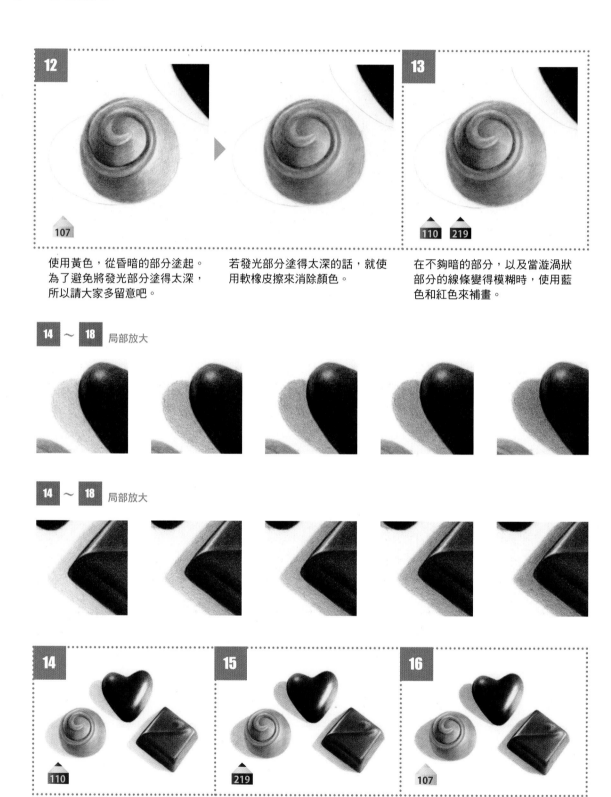

12
107

使用黃色,從昏暗的部分塗起。為了避免將發光部分塗得太深,所以請大家多留意吧。

若發光部分塗得太深的話,就使用軟橡皮擦來消除顏色。

13
110 219

在不夠暗的部分,以及當漩渦狀部分的線條變得模糊時,使用藍色和紅色來補畫。

14 ～ **18** 局部放大

14 ～ **18** 局部放大

14
110

使用很淺的藍色來塗陰影。

15
219

輕輕地疊上紅色。

16
107

繼續輕輕地疊上黃色。

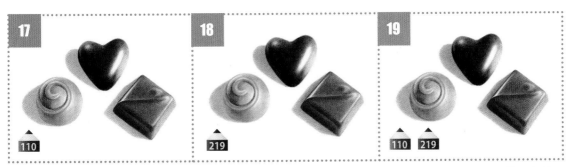

透過藍色來調整顏色。

由於巧克力的顏色會反射在影子上，所以要在褐色巧克力的影子中稍微加上一點紅色。

把影子的界線畫得深一點，突顯其存在感。

14 ～ 17 局部放大

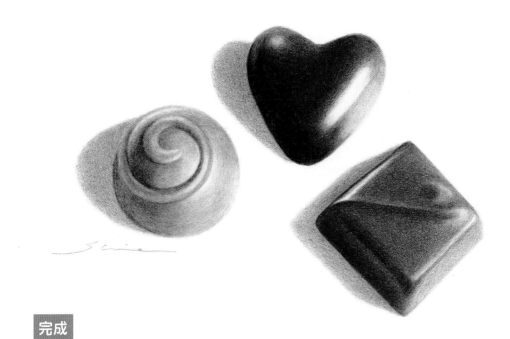

完成

3 種巧克力
如果畫累了，就休息一下，吃點巧克力，喝個茶吧。

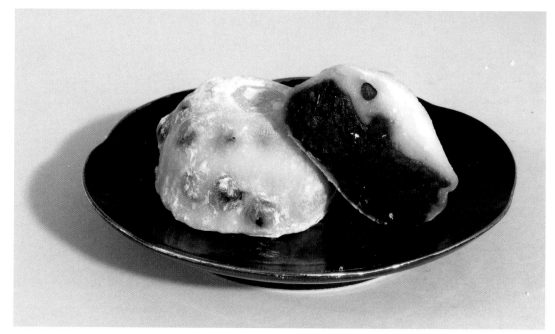

來畫紅豆大福吧！

　　紅豆大福表面的白粉要怎麼畫才好呢？有些人也許會對此感到困惑。只要別透過印象來思考，而是將其當成顏色來理解的話，光是透過顏色的深淺，就能呈現出連粉末看起來都很透明的紅豆。在畫紅豆餡時，只要把有照到光的部分畫得稍微亮一點，紅豆顆粒就會變得很顯眼。來畫出餡料飽滿且又Q彈的紅豆大福吧。

使用到的顏色… 黑色 199　灰色 274　藍色 110　紅色 219　黃色 107

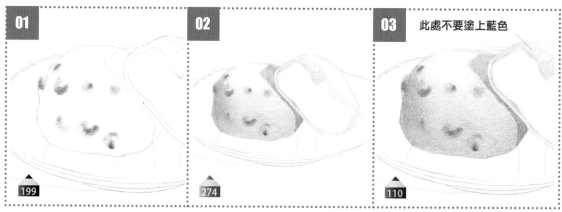

01　199
使用黑色來畫紅豆。一邊塗色，一邊加上深淺差異，而且要避免塗得太深。

02　274
使用很淺的灰色來塗年糕的陰影。左側部分要塗得稍微深一點。切開來的剖面也要塗上非常淺的灰色。

03　此處不要塗上藍色　110
在下方大福已塗上灰色的部分，疊上非常淺的藍色。由於藍色很容易染上其他顏色，所以要多加留意。

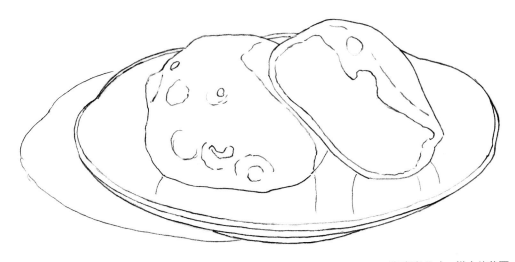

與實際尺寸一樣大的草圖

▶ 試著觀看影片吧

能夠觀看 **01～06** 的作畫過程影片，且含有重點解說。

只要將智慧型手機的相機對準左側的QR碼，影片就會開始播放。

想用電腦觀看影片的人，請輸入下方的網址。

youtu.be/h-ifbyTBdDE

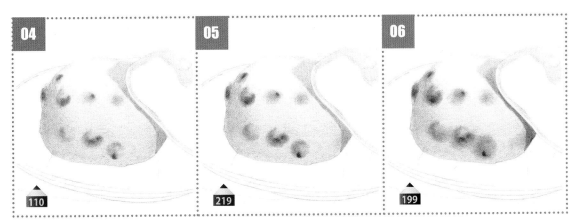

04	05	06
110	219	199

紅豆部分也要疊上藍色。

繼續疊上紅色。

使用黑色來畫紅豆周圍，使顏色融合。重疊的陰影也要塗得較暗。

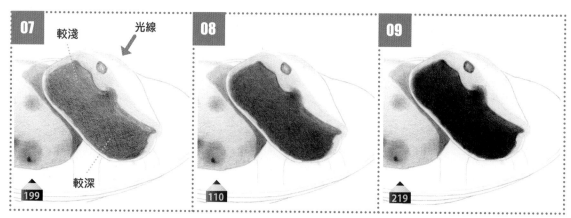

加上深淺差異時，要注意光線的方向。

使用與黑色相同的筆壓來塗上藍色。

繼續用較強的筆壓來疊上紅色。

使用軟橡皮擦來讓顏色變淡

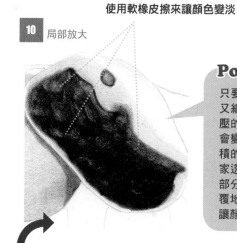

疊上黑色與紅色

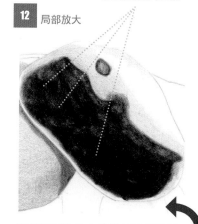

Point
只要把軟橡皮擦弄得又細又尖，並用力按壓的話，前端部分就會變形，使一大片面積的顏色變淺。請大家透過不至於讓前端部分變形的力道，反覆地按壓軟橡皮擦，讓顏色變淺吧。

只要把用軟橡皮擦擦拭過而變淺的下側塗得深一點，就能呈現出凹凸不平的質感。

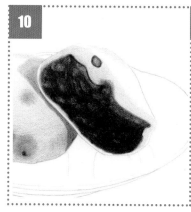

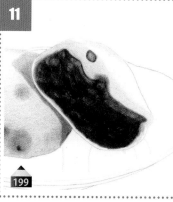

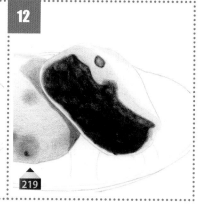

為了呈現出紅豆的顆粒感，所以要把軟橡皮擦弄得又細又尖，隨意地按壓，讓顏色變淺。

在顏色變淺的周圍部分塗上黑色，讓顏色融合。

繼續在黑色部分疊上紅色。

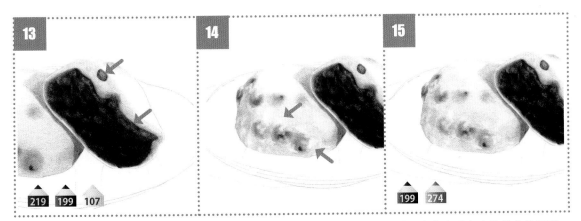

13

為了呈現出年糕的柔軟度，所以要使用紅色與黑色，把餡料與年糕的交界塗得較模糊。在紅豆的剖面塗上很淺的黃色。

219 199 107

14

為了呈現出粉末的質感，所以要使用軟橡皮擦來按壓，消除顏色（**89**頁的影片中有介紹）

15

使用灰色和黑色來塗粉末的周圍部分，讓顏色融合。觀察整體的明暗度，在上側稍微加上一點灰色。

199 274

▶ 試著觀看影片吧

能夠觀看**16~17**的作畫過程影片，且含有重點解說。

只要將智慧型手機的相機對準左側的QR碼，影片就會開始播放。

想用電腦觀看影片的人，請輸入下方的網址。

youtu.be/p3jlSpHdbmw

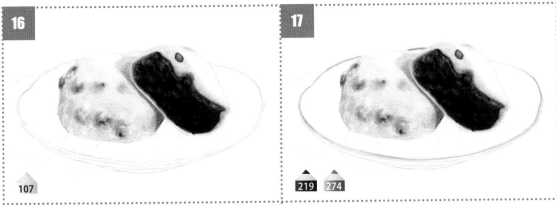

16

107

在盤子邊緣塗上黃色。塗色時，即使超出範圍，塗到內側也無妨。發光部分要留白。

17

219 274

在黃色內側的各處塗上紅色、灰色。由於是手繪的金邊，所以即使沒有和主題照片相同也無妨。

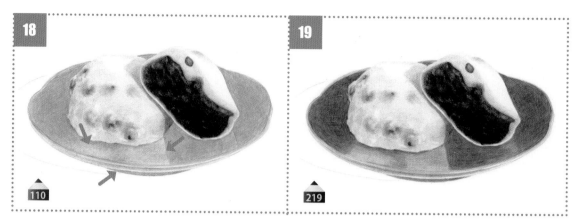

在盤子上塗上較深的藍色。盤子下方，以及因大福反射而看起來較白的部分，則要塗得較淺。

疊上較深的紅色。淺藍色部分要塗得較輕一點。

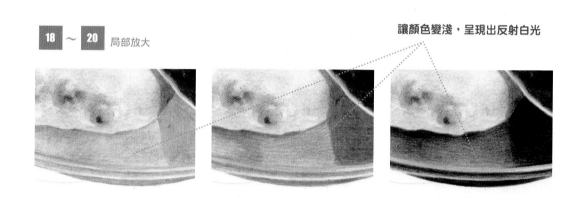

18 ～ 20 局部放大

讓顏色變淺，呈現出反射白光

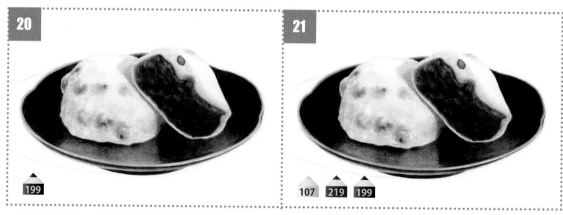

繼續用力地疊上很深的黑色。

使用黃色、紅色、黑色來調整金邊部分的深度。若發光部分塗得太深的話，就用橡皮擦來消除顏色。

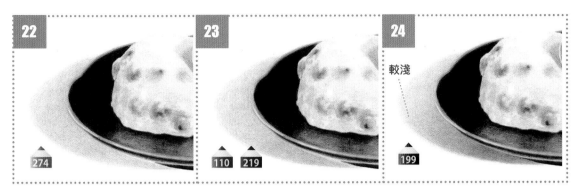

使用灰色來塗陰影。把輪廓畫得較為模糊。為了避免顏色變得不均勻，請輕輕地塗，逐步地加深顏色吧。

在盤子附近的部分輕輕地塗上藍色和紅色。

輕輕地疊上黑色。透過朝向前方逐漸變淡的漸層來塗。

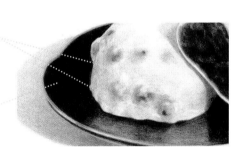

畫得稍微暗一點，突顯凹凸不平的質感

較深

最後，觀察整體的平衡，進行調整。

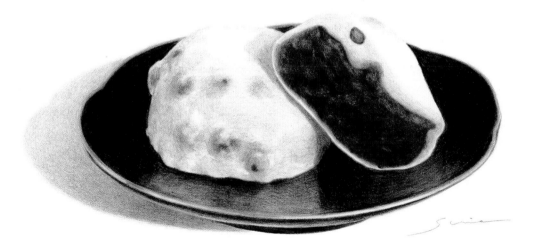

完成

紅豆大福
陳列在店門口的大型大福令人無法忽視。跟外觀一樣，這顆大福的餡料飽滿，吃起來很有飽足感。

畫出金色與銀色

在呈現金色與銀色時，並非是使用金色、銀色的色鉛筆來畫。藉由留白所形成的最亮處，以及如同黑色那樣的強烈顏色這兩者之間的對比，來畫出金屬的光澤。試著來看看金色與銀色的各自畫法吧。

繪製金色鈴鐺

使用黃色來塗色。

除了右端以外，都塗上非常淺的紅色。在畫反射部分時，也要加上深淺差異。

使用褐色來塗。在已塗上紅色、褐色的部分，再疊上較深的黃色。藉由塗上較深的黃色，看起來就會像金色。

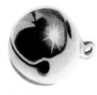

使用黑色來塗，然後用橡皮擦來去除光線。

如同上圖那樣地持續疊上顏色。

繪製銀色的餐具

使用靛藍色來塗。若沒有靛藍色的話，就事先塗上較淺的黑色。

疊上較深的黑色。

在湯匙的反射部分疊上褐色。

除了16頁中所介紹的9種顏色以外，此處還使用了輝柏藝術家級油性色鉛筆的靛藍色（157）。另外，若是使用三菱色鉛筆的話，在呈現褐色時，「茶色」會顯得較淺，所以請準備「焦茶色」吧。

第 4 章

來畫吧！
高級篇

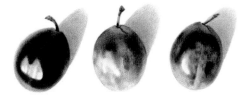

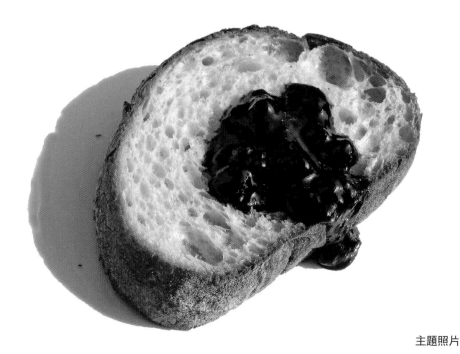

主題照片

來畫長棍麵包和果醬吧！

　　由於長棍麵包和藍莓果醬的形狀都不固定，所以即使和主題照片不同也無妨。觸感粗糙的麵包要塗得較為稀疏，在畫滑溜黏稠的果醬時，則要讓最亮處留白，呈現出光澤。不要拘泥於形狀，只要注意質感的呈現。

使用到的顏色 …　紅褐色 **187**　　黃色 **107**　　灰色 **274**　　紅色 **219**　　藍色 **110**

01　**187**

使用紅褐色來塗氣孔內部。

02　**187**

同樣地使用紅褐色來塗長棍麵包的麵包體，不要徹底地塗滿，請帶著會形成留白的心情，塗得稀疏一點吧。

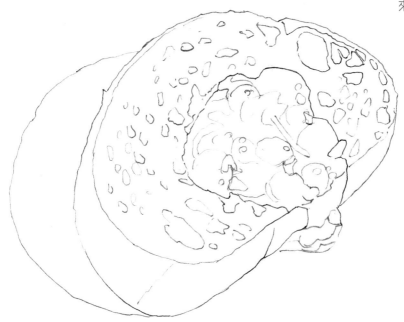

與實際尺寸一樣大的草圖

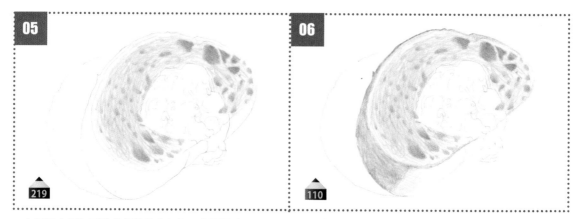

在氣孔中更加昏暗的部分疊上紅色，突顯深度。

在長棍麵包的外皮部分塗上不均勻的藍色。

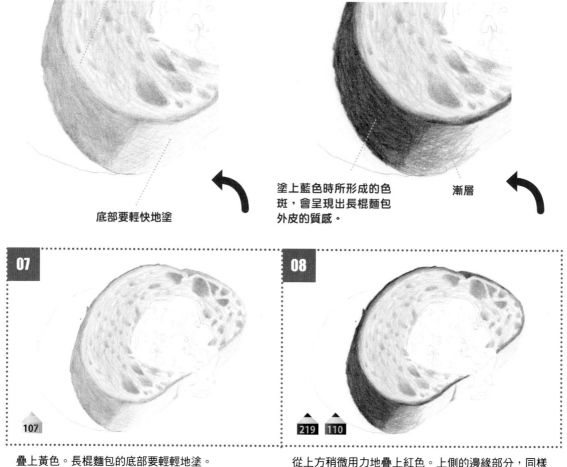

07 局部放大

外皮的內側也
要塗上黃色

底部要輕快地塗

08 局部放大

塗上藍色時所形成的色
斑，會呈現出長棍麵包
外皮的質感。

漸層

疊上黃色。長棍麵包的底部要輕輕地塗。

從上方稍微用力地疊上紅色。上側的邊緣部分，同樣
要用力地塗得很深。在底部塗上非常淺的藍色。

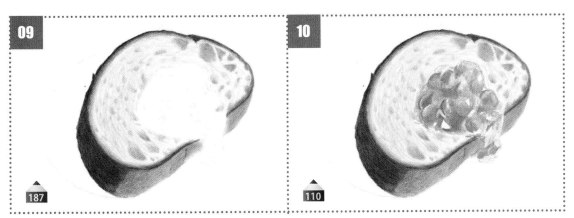

繼續疊上紅褐色來調整顏色。外皮與麵包體之間的交界要塗得較淺。

在果醬部分塗上藍色。塗色時要在各處留白，或是加上深淺差異，藉此來呈現出顆粒的立體感。

一邊注意顆粒感，一邊呈現出深淺差異與留白。

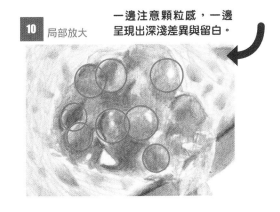

透過留白來呈現果醬的光澤感。若已整個塗滿的話，就用橡皮擦來消除顏色吧。

由於麵包體是凹凸不平的，所以果醬的邊緣部分也要畫成鋸齒狀。

把較厚的果醬塗得深一些

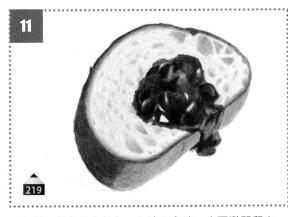

在藍色部分疊上紅色。在塗此處時，也要避開留白處。

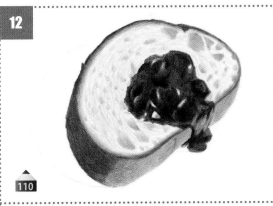

繼續在較昏暗的部分疊上藍色，呈現出陰影與立體感。

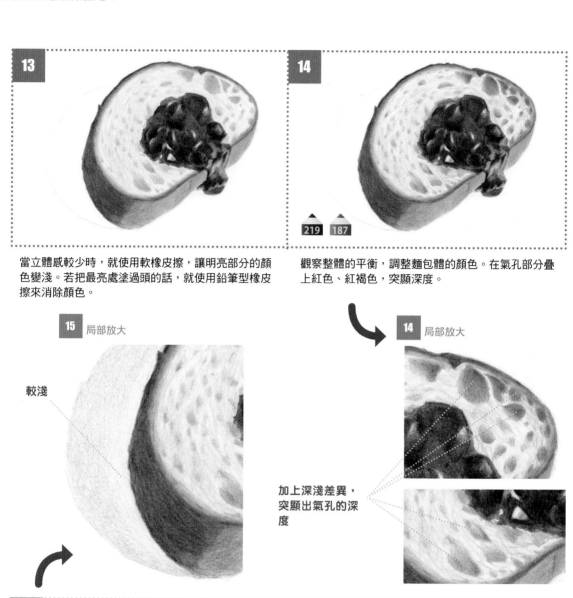

當立體感較少時，就使用軟橡皮擦，讓明亮部分的顏色變淺。若把最亮處塗過頭的話，就使用鉛筆型橡皮擦來消除顏色。

觀察整體的平衡，調整麵包體的顏色。在氣孔部分疊上紅色、紅褐色，突顯深度。

15 局部放大

較淺

14 局部放大

加上深淺差異，突顯出氣孔的深度

使用很淺的藍色來塗陰影。在麵包附近，要把顏色塗得更淺一點。

在麵包附近，輕輕地疊上紅褐色。

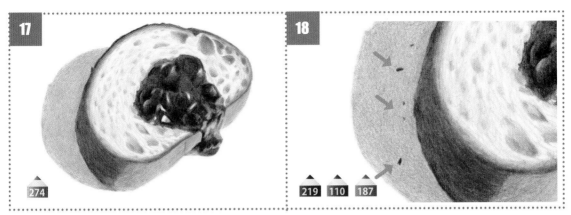

在整個陰影部分均勻地疊上灰色，調整顏色。

疊上紅色、藍色、紅褐色，加上麵包屑後，就完成了。

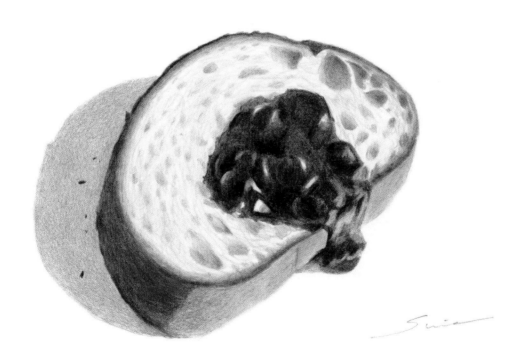

完成

長棍麵包
若不試著把長棍麵包切開的話，就無法得知氣孔的模樣。不過，無論形狀如何，都能成為一幅畫呢。

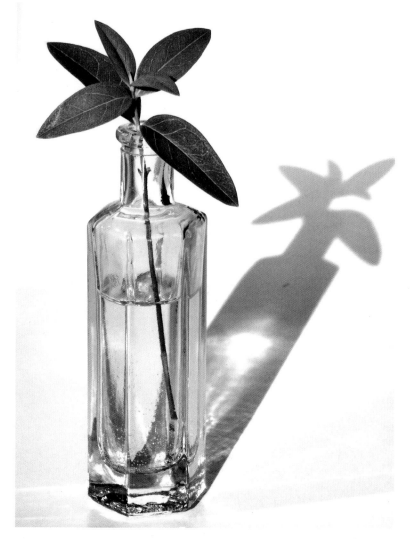

主題照片

來畫玻璃瓶和葉子吧！

　　玻璃是大家都想要畫的主題圖案之一對吧。由於是六角形的玻璃瓶，所以影子與反射情況很複雜。在可見範圍內試著畫畫看吧。藉由確實地把影子的反射部分塗得較暗，就能呈現出透明感。在拍攝主題照片時，依照時段，影子的長度與光線給人的感覺會有所不同。變更擺放位置與時間後，再試著觀察看看吧。

使用到的顏色… 　灰色 274　　藍色 110　　紅色 219　　黃色 107

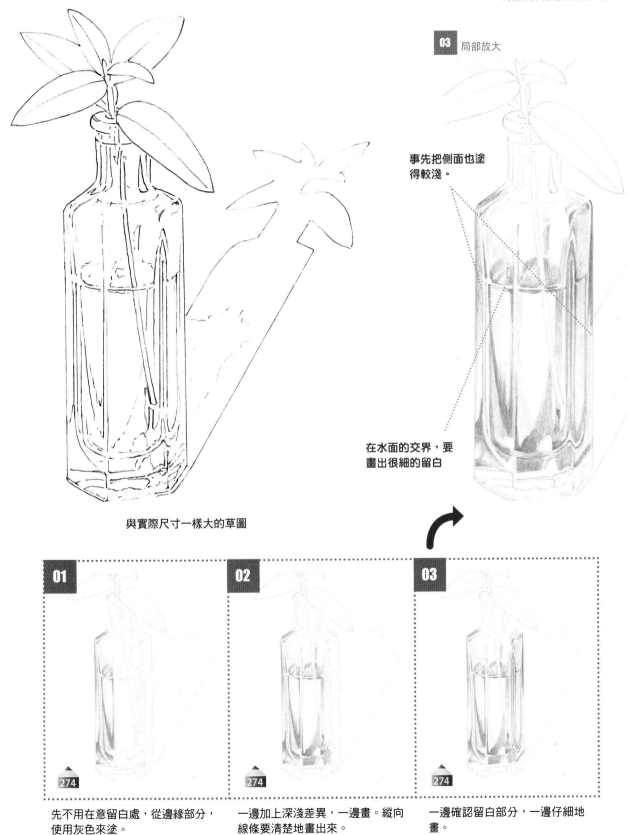

03 局部放大

事先把側面也塗
得較淺。

在水面的交界，要
畫出很細的留白

與實際尺寸一樣大的草圖

01

274

先不用在意留白處，從邊緣部分，
使用灰色來塗。

02

274

一邊加上深淺差異，一邊畫。縱向
線條要清楚地畫出來。

03

274

一邊確認留白部分，一邊仔細地
畫。

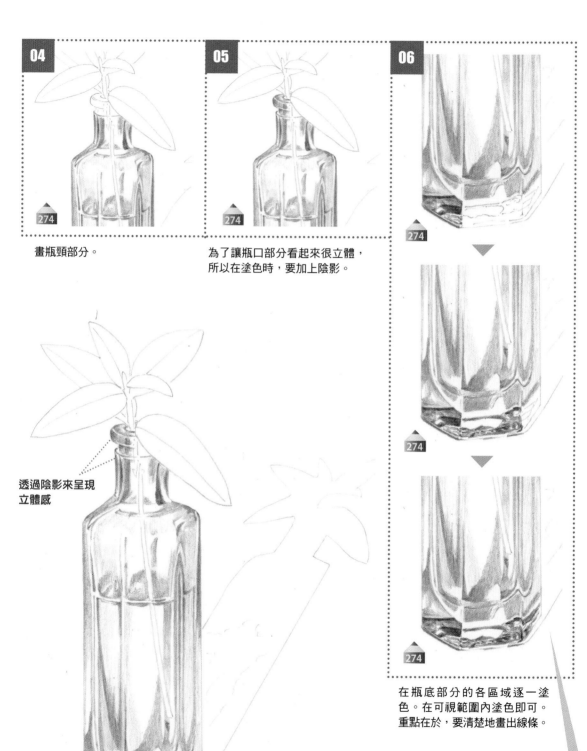

04 274

畫瓶頸部分。

05 274

為了讓瓶口部分看起來很立體，所以在塗色時，要加上陰影。

06 274

274

274

在瓶底部分的各區域逐一塗色。在可視範圍內塗色即可。重點在於，要清楚地畫出線條。

透過陰影來呈現立體感

一邊透過照片來確認，一邊仔細地塗各個面。

Point

雖然只使用灰色就能畫完瓶子是件好事，但為了讓顏色更加接近照片，所以要繼續進行07～09的步驟。

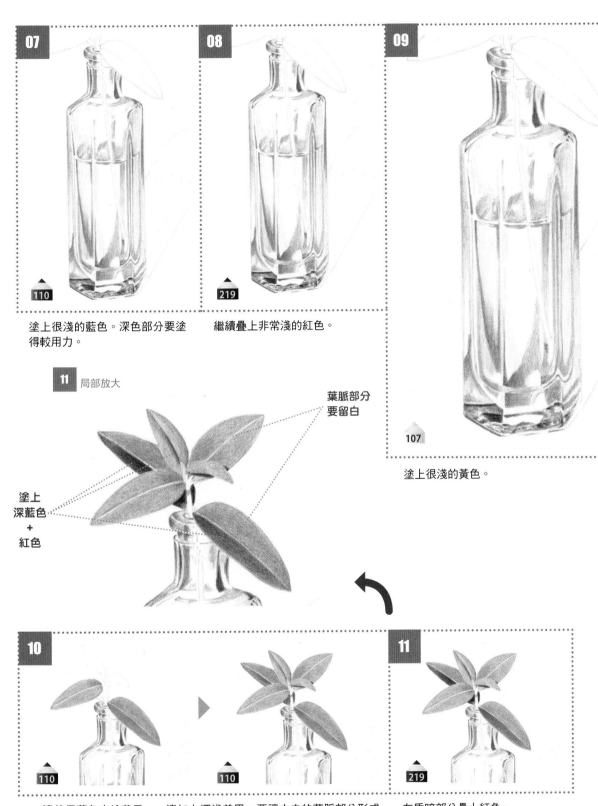

07
110
塗上很淺的藍色。深色部分要塗得較用力。

08
219
繼續疊上非常淺的紅色。

09
107
塗上很淺的黃色。

11 局部放大

葉脈部分要留白

塗上深藍色＋紅色

10
110
一邊使用藍色來塗葉子，一邊加上深淺差異。要讓中央的葉脈部分形成很細的留白。

110

11
219
在昏暗部分疊上紅色。

105

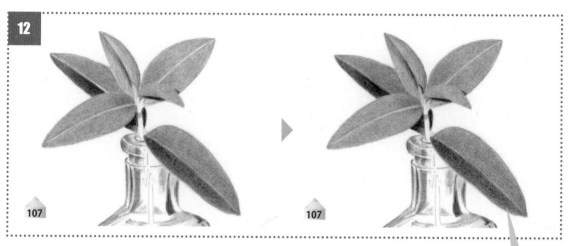

整片葉子都塗上黃色。深色部分要塗得較用力。

Point

塗上黃色時，線條要與葉脈平行。若線條橫跨葉脈的話，就會使先前塗上的藍色產生變化，導致葉脈部分的顏色不均勻。

Point

塗瓶子時所形成的留白部分，在此處也要留白。

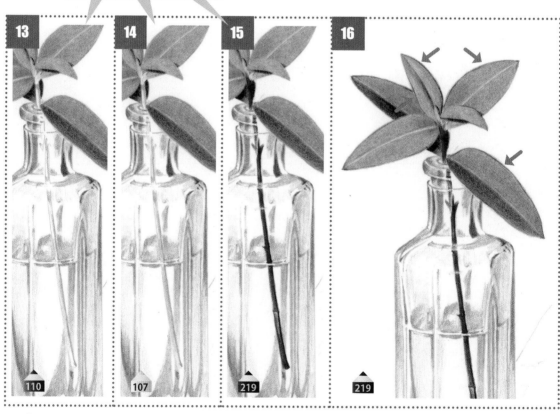

在莖的部分塗上藍色。

繼續塗上很淺的黃色。

整條莖都要疊上紅色。

把紅色鉛筆充分削尖後，使用非常細的線條，在葉子周圍畫出輪廓。

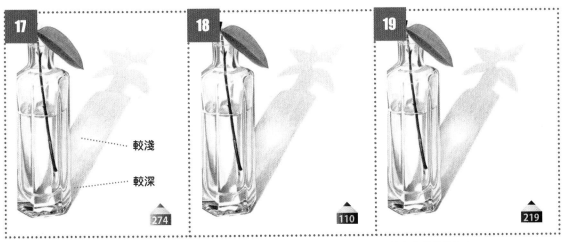

使用灰色來塗影子。　　　　疊上很淺的藍色。　　　　疊上非常淺的紅色。

在影子的前半部分疊上非常淺的
黃色。

使用軟橡皮擦來讓影子的明亮部分
變淺。調整好整體的色調後,就完
成了。在瓶子的黑色部分塗上較深
的灰色,呈現出對比感。

玻璃瓶與葉子
看到形狀很漂亮的瓶子時,為了將其當
成作畫主題,我會將瓶子保存下來。

完成

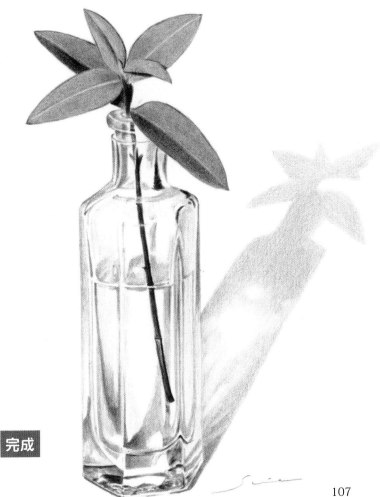

107

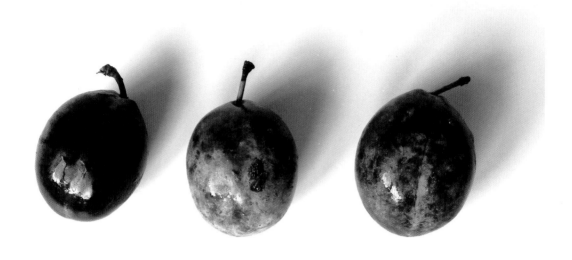

主題照片

來畫西梅李吧！

　　我收到了朋友在庭院內栽種的西梅李。看起來帶有粉末的西梅李就代表很新鮮，不過，為了將其當成作畫對象，所以我稍微擦去了粉末。由於是天然產物，所以顏色不均勻的情況即使不相同也無妨。在深色部分，請確實地塗上顏色，呈現出西梅李的色調吧。

使用到的顏色… 　紅色 **219**　　藍色 **110**　　黑色 **199**　　黃色 **107**

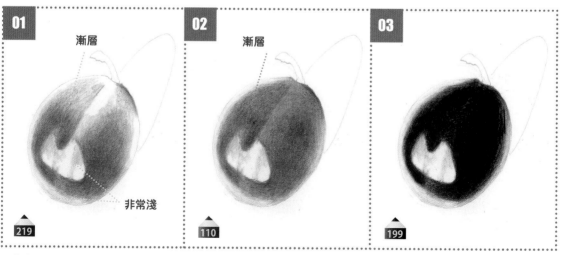

來畫左端的西梅李。在紅紫色的部分，使用紅色的漸層來塗色。

在昏暗部分、藍色部分塗上藍色。

在紅色與藍色部分疊上黑色。昏暗部分要塗得較深一點。

108

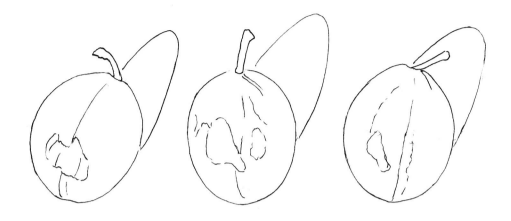

與實際尺寸一樣大的草圖

04

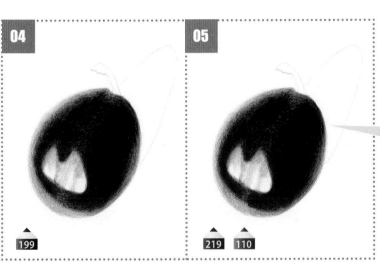

199

依照形狀，在周圍部分塗上很淺的黑色。發光部分的裡面也要塗上非常淺的黑色。

05

219 110

再次塗上黑色後，用較強的筆壓，在紅紫色部分塗上紅色，在昏暗部分塗上藍色，調整顏色。

Point

為了讓顏色變深而使用黑色時，在最後收尾時，不要再塗上黑色，請疊上原本的顏色來進行調整吧。

06

110

在蒂頭部分塗上藍色。蒂頭最上面的一部分要留白。

07

107

讓整根蒂頭都疊上較深的黃色。

08

219

繼續疊上紅色。

09

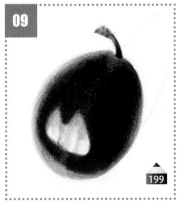

199

在蒂頭部分使用黑色來加上陰影後，左端的西梅李就完成了。

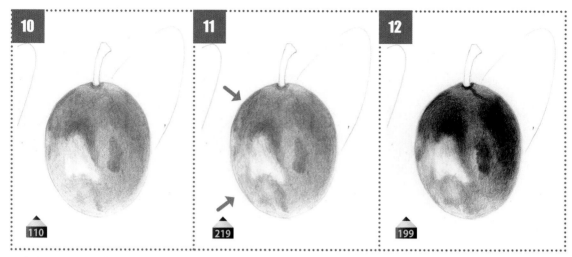

來畫中間的西梅李。使用藍色來塗，並加上深淺差異。最亮的部分要留白。

在各處輕輕地塗上紅色。

依照紅色、藍色的深度來塗上黑色，並加上深淺差異。

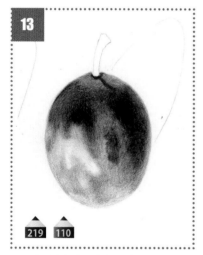

再次塗上紅色、藍色，進行調整。

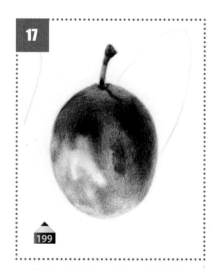

使用黑色來加上陰影，分別透過紅色、藍色來進行調整後，正中央的西梅李就完成了。

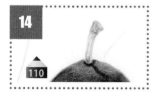

在蒂頭部分輕輕地塗上藍色。

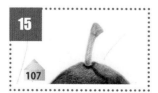

整個蒂頭都塗上黃色。

繼續疊上紅色。

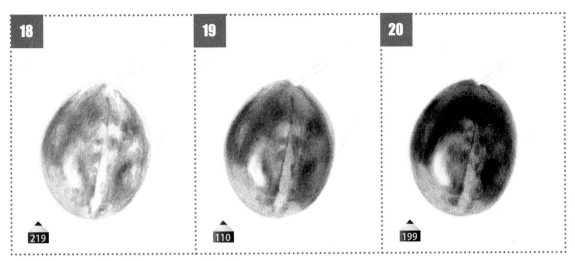

18 219

19 110

20 199

來畫右端的西梅李。使用紅色來塗，並加上深淺差異。

疊上藍色，同樣也要加上深淺差異。

依照紅色、藍色的深淺度來塗上黑色，並加上深淺差異。

▶ **試著觀看影片吧**

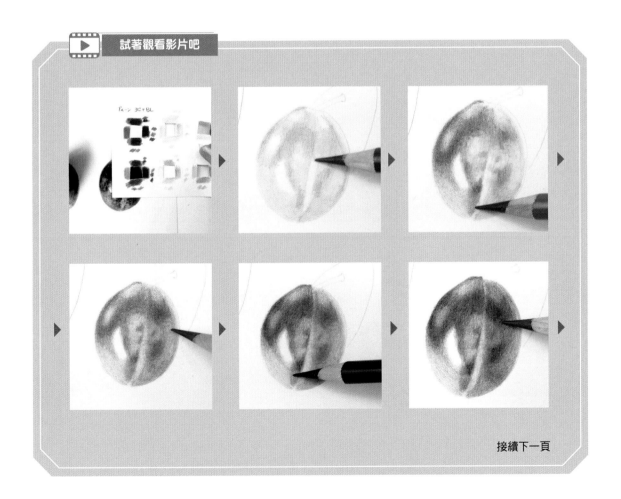

接續下一頁

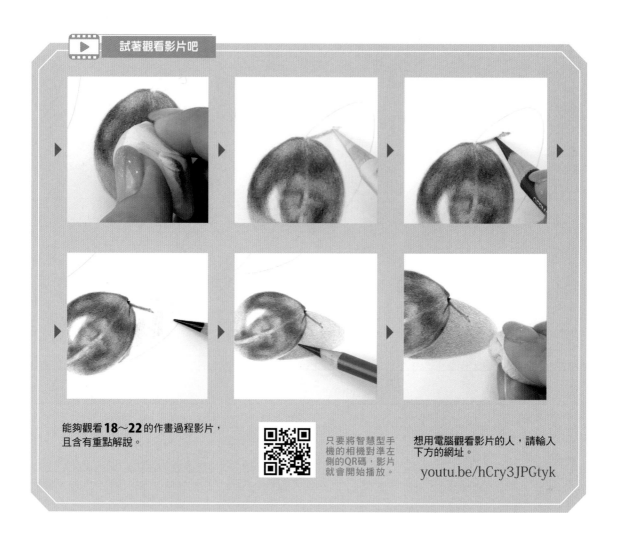

試著觀看影片吧

能夠觀看 **18～22** 的作畫過程影片，且含有重點解說。

只要將智慧型手機的相機對準左側的QR碼，影片就會開始播放。

想用電腦觀看影片的人，請輸入下方的網址。

youtu.be/hCry3JPGtyk

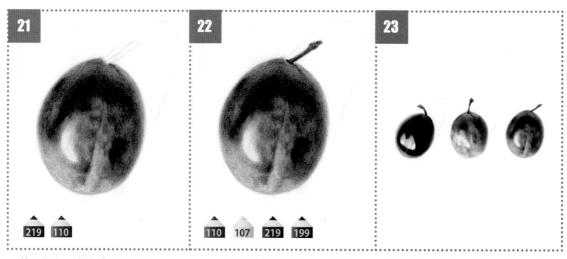

21

219　110

使用紅色、藍色來調整顏色。若塗過頭的話，就使用軟橡皮擦來讓顏色變淺。

22

110　107　219　199

與前兩顆西梅李相同，使用藍色、黃色、紅色、黑色來塗蒂頭部分。

23

三顆西梅李都完成了。接著，加上各自的陰影。

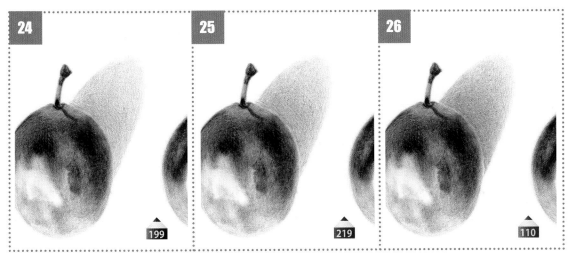

24	25	26
199	219	110

使用非常淺的黑色來塗陰影。

繼續疊上很淺的紅色。

接著再疊上很淺的藍色，然後使用軟橡皮擦來讓影子前端的顏色變淡，就完成了。

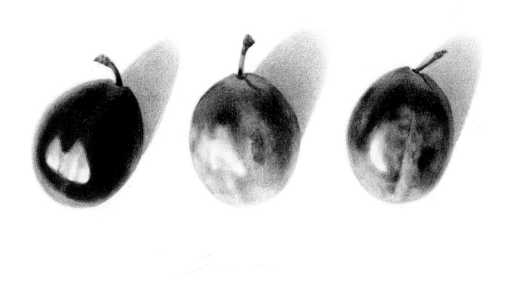

完成

西梅李
雖然理所當然似地吃著西梅李果乾，但有朝一日我也想要試著栽種看看。

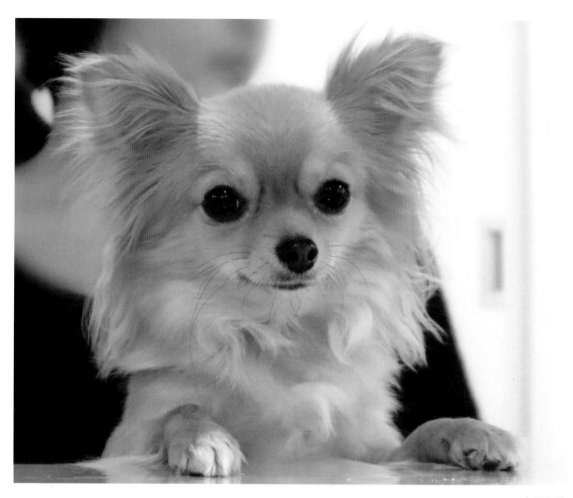

主題照片

來畫狗狗吧！

　　這是耳朵和頸部周圍毛髮很長的長毛吉娃娃。在畫很有特色的柔軟毛髮時，要順著毛束的方向，透過深淺差異來呈現。為了讓毛髮前端看起來纖細輕柔，所以在作畫時，要將色鉛筆削尖。留意眼睛、鼻子的骨骼，加上陰影，畫出吉娃娃的笑容吧。

使用到的顏色… 黑色 199　　褐色 177　　紅褐色 187　　紅紫色 133

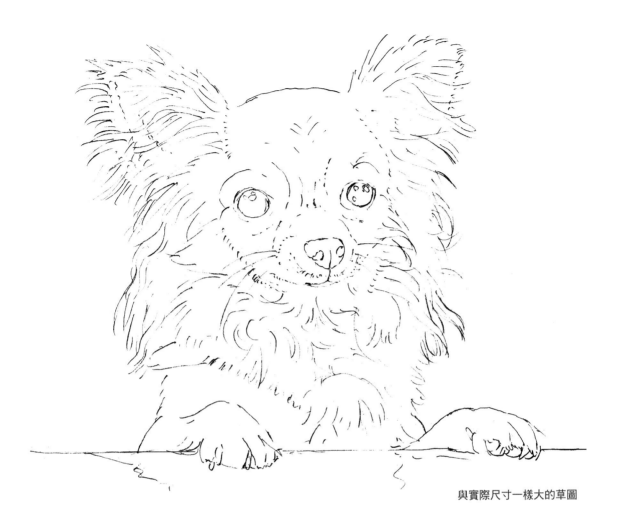

與實際尺寸一樣大的草圖

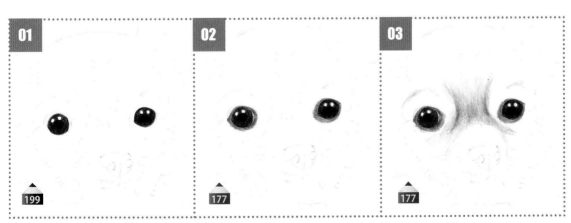

01
199
使用黑色來塗眼睛。在瞳孔部分塗上較深的黑色。

02
177
透過少許留白來呈現眼白部分，並在周圍塗上褐色。

03
177
使用褐色，順著毛髮的方向來塗眼球周圍的凹陷處。

115

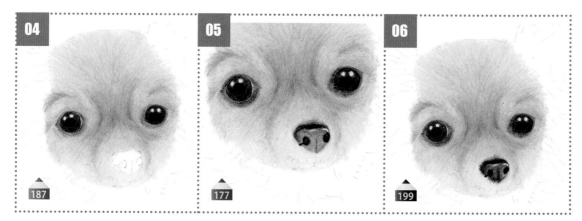

使用紅褐色來塗臉部。從已塗上褐色的部分，順著毛髮的方向來塗。

使用褐色來塗鼻子。仔細觀察發光部分，讓該處留白。

繼續使用與褐色相同的筆壓來疊上黑色。

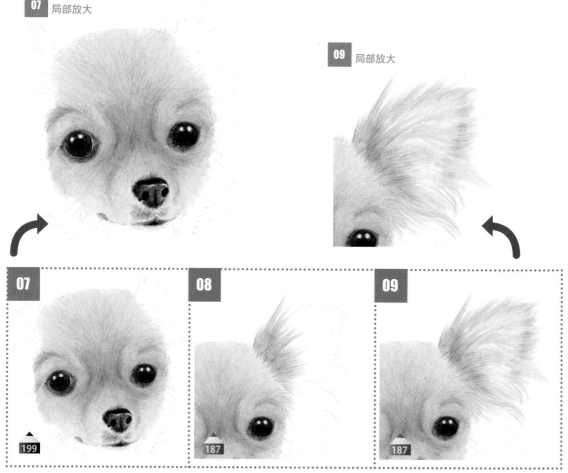

以「像是在口部、鼻子下方畫上很淡的毛」的方式來塗上黑色。下唇部分要塗得較深。

使用紅褐色來塗耳朵。畫法為，從耳朵根部朝前方揮。

一邊順著耳朵的輪廓來加上深淺差異，一邊畫出毛髮。

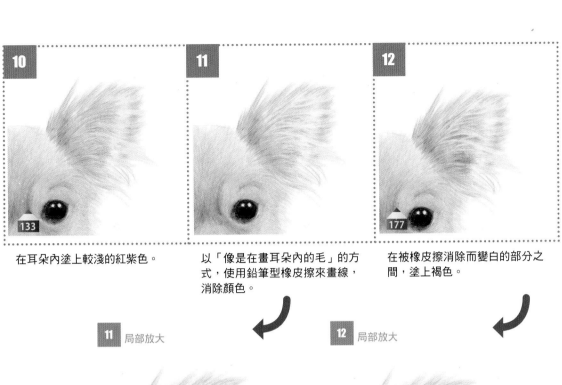

10	11	12
在耳朵內塗上較淺的紅紫色。	以「像是在畫耳朵內的毛」的方式，使用鉛筆型橡皮擦來畫線，消除顏色。	在被橡皮擦消除而變白的部分之間，塗上褐色。

11 局部放大　　　12 局部放大

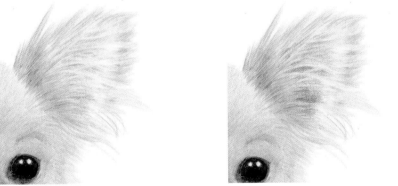

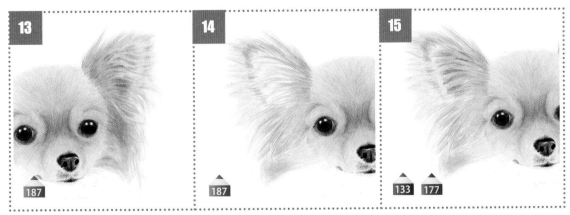

13	14	15
在消除掉的毛髮部分塗上紅褐色，進一步地讓顏色融合。	與右耳相同，畫左耳時，也要使用紅褐色來畫毛髮。	使用與步驟 **10～12** 相同的方式來畫左耳。

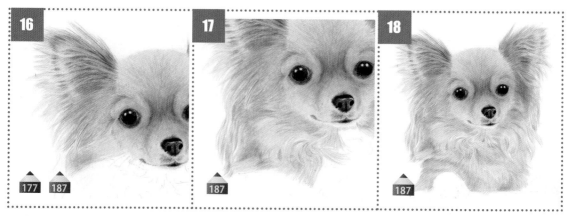

16 與右耳相同，使用褐色和紅褐色來畫毛髮。

17 也要用紅褐色來畫身體部分的毛。

18 整個毛束一起塗。觀察毛的彎曲情況，加上深淺差異。

18 局部放大

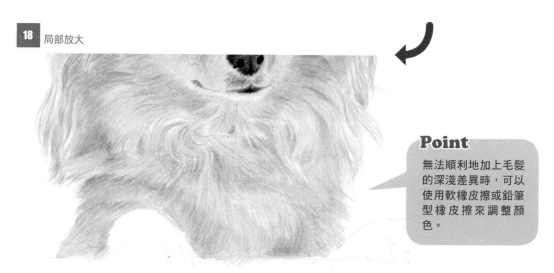

Point

無法順利地加上毛髮的深淺差異時，可以使用軟橡皮擦或鉛筆型橡皮擦來調整顏色。

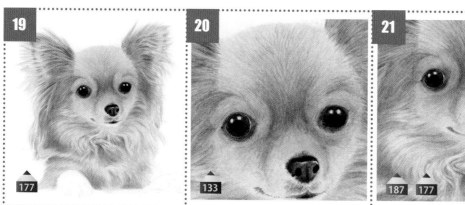
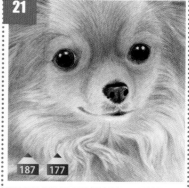

19 在昏暗部分疊上褐色，突顯毛髮的方向與深度。

20 在額頭與眼睛周圍部分，順著毛髮方向來塗上紅褐色。

21 再次使用紅褐色、褐色來畫毛髮。把內眼角的毛塗得較深一點，突顯出凹凸不平的樣子。

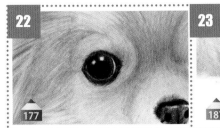
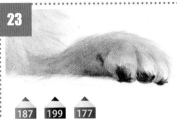
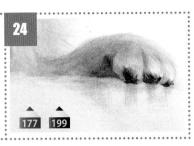

若眼睛邊緣變得模糊的話，就再次塗上較深的褐色。若已將瞳孔與眼睛邊緣之間的眼白部分塗滿的話，就使用美工刀細細地削，使其變白。

使用紅褐色來塗腳部。腳的前端要塗得較淺，在上側部分、腳部裡面也疊上褐色。為了避免腳趾之間變成一條線，所以要畫上短毛。使用黑色與褐色來塗肉球（肉墊）部分。

映照在桌上的顏色要塗得較淺。使用褐色來塗身體的反射部分，其餘部分則塗上非常淺的黑色與褐色。

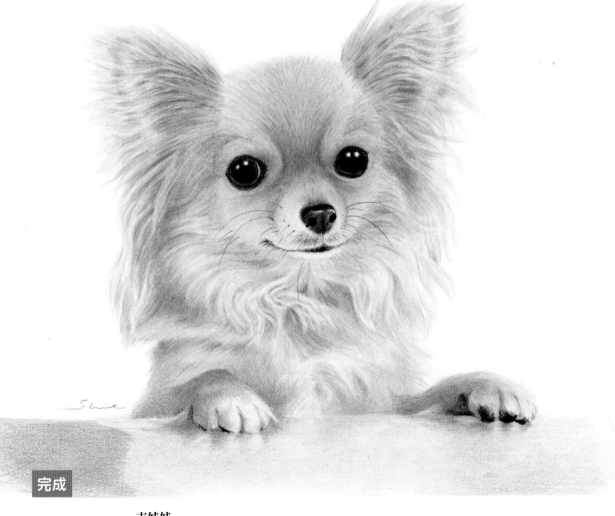

完成

吉娃娃
這是同輩的親戚帶來的吉娃娃。比我家的貓還要輕，讓我嚇了一跳。看起來像是在笑的嘴型很可愛。

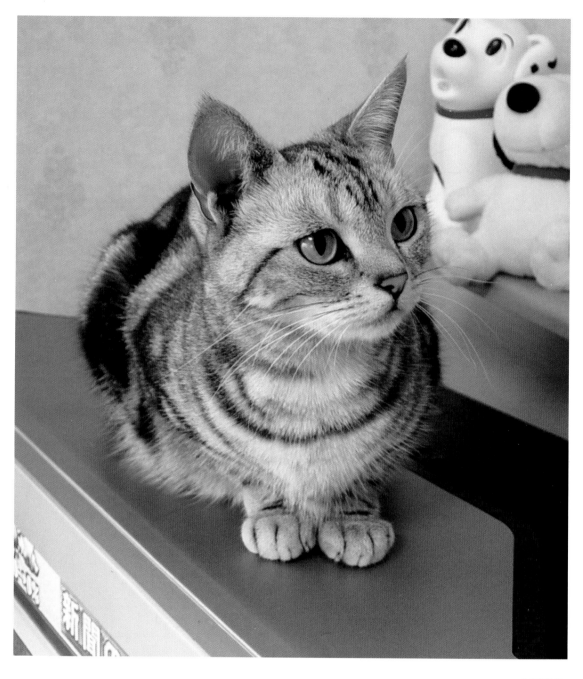

<div align="right">主題照片</div>

來畫貓咪吧！

　　這是銀色的美國短毛貓。臉部、身體、腳部的毛髮長度都各不相同。作畫時，請依照毛髮的長度來變更線條的長度吧。據說，大部分的色鉛筆畫初學者都會想要畫貓或狗。由於會一邊關心自己心愛的寵物，一邊畫，所以肯定能夠畫出很可愛的作品。

使用到的顏色⋯　藍色 110　黃色 107　黑色 199　紅色 219　白色 101　灰色 274

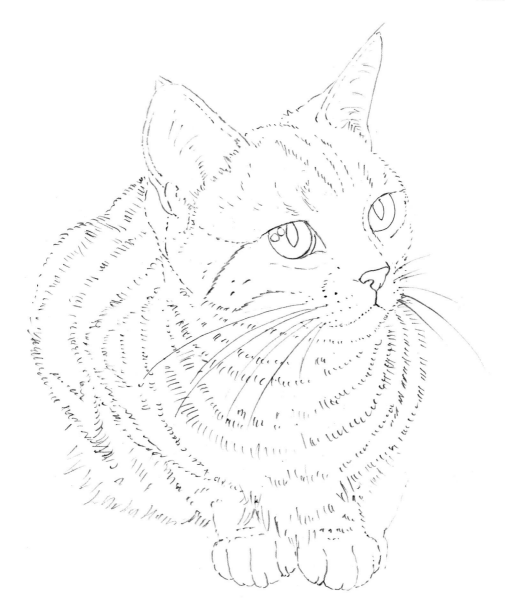

與實際尺寸一樣大的草圖

Point

針珠筆（壓線筆）

這種筆叫做針珠筆，或者是壓線筆、鐵筆等，前端沒有針那麼尖銳，可以讓紙張下凹，藉由在其周圍塗色，就能畫出白線。在這裡，我把它用來畫貓的鬍鬚。可以在手工藝用品店等處買到，也能使用已無法書寫的原子筆等物來代替。

▶ 試著觀看影片吧

01
把摺起來的衛生紙鋪在圖畫紙下面，使用壓線筆來畫鬍鬚，讓紙上形成溝槽。

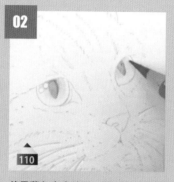

02
使用藍色來畫瞳孔，眼球部分也要塗上較淺的藍色。
110

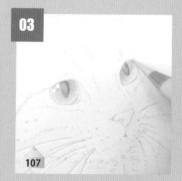

03
在已塗上藍色的部分疊上黃色。最亮處要留白。
107

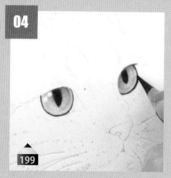

04
疊上黑色。眼球部分也要塗上較淺的黑色。眼睛邊緣也要塗上黑色。
199

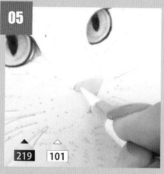

05
先在鼻子部分塗上較淺的紅色後，再疊上白色。
219　101

06
使用黑色在鼻子周圍畫出輪廓，鼻孔也要事先畫出來。
199

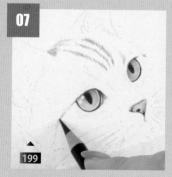

07
使用黑色，透過尖刺細線法來畫出稠密的毛髮。
199

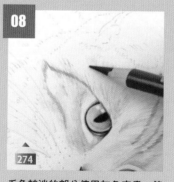

08
毛色較淡的部分使用灰色來畫。筆觸是透過尖刺細線法來呈現的，使用較弱的筆觸時，線條也會變得較細。
274

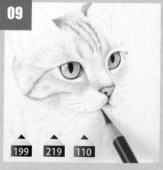

09
使用黑色畫出嘴部後，在線條下方的部分各自疊上較淺的紅色與藍色。
199　219　110

10
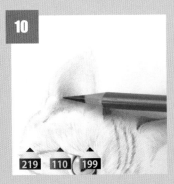
219 110 199

在耳朵內使用較淺的紅色漸層來塗，然後疊上較淺的藍色，接著再疊上較淺的黑色。

11
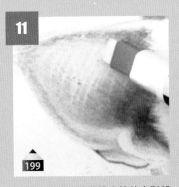
199

以輕拂方式來使用橡皮擦的方形部分，在耳朵內畫出白色毛髮，然後使用黑色，在白色周圍進行調整。

12
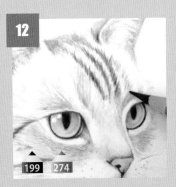
199 274

在色調不足的部分加上黑色或灰色，進行臉部的收尾工作。

13
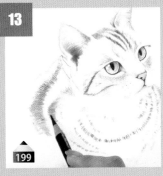
199

首先使用黑色來畫出身體的主要模樣。此處也要用尖刺細線法來畫。

14
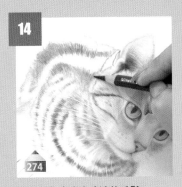
274

使用灰色來畫出略淡的毛髮。

15
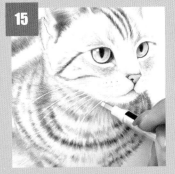

使用橡皮擦的方形部分，在各處畫出白色的毛。

16
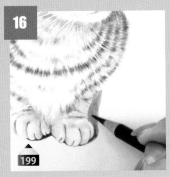
199

最後，在腳周圍的影子部分塗上黑色的漸層，就完成了。

含有重點解說的影片

只要將智慧型手機的相機對準左側的QR碼，影片就會開始播放。

想用電腦觀看影片的人，請輸入下方的網址。

youtu.be/X3piKrA0A6k

20 倍速的全程影片

只要將智慧型手機的相機對準左側的QR碼，影片就會開始播放。

想用電腦觀看影片的人，請輸入下方的網址。

youtu.be/OyRhoE6HIHc

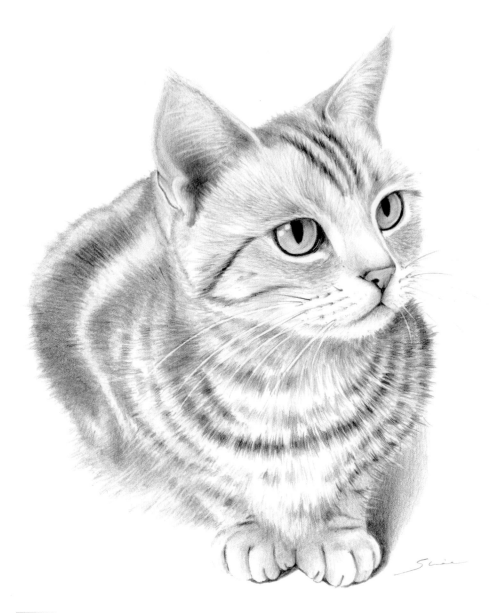

完成

貓咪

貓咪會做出意想不到的動作，而且只會在飼主面前露出某些表情。請體驗
一下能夠透過繪畫來留下那一瞬間的幸福滋味吧。

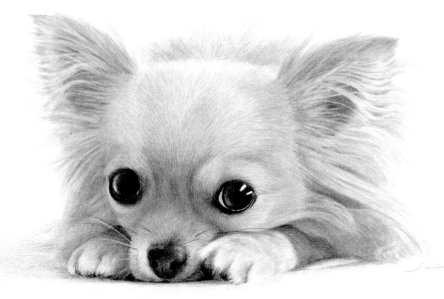

好孤單
輝柏藝術家級油性色鉛筆
A4 KMK 肯特紙

好像有什麼東西？
輝柏藝術家級油性色鉛筆　A5
KMK 肯特紙

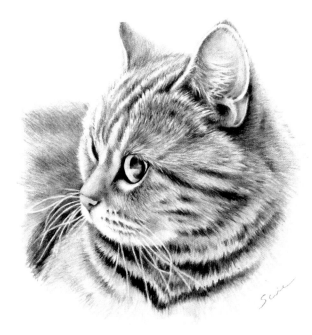

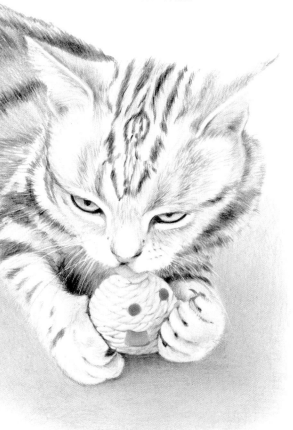

抓到老鼠了！
輝柏藝術家級油性色鉛筆　A5
KMK 肯特紙

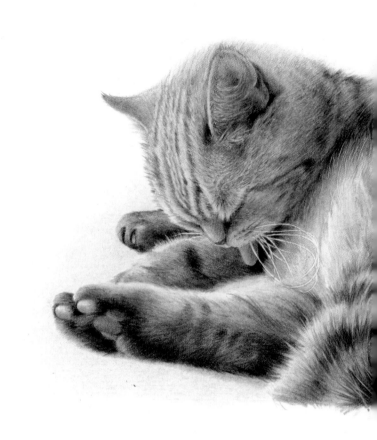

注意儀容
輝柏藝術家級油性色鉛筆　A5
KMK 肯特紙

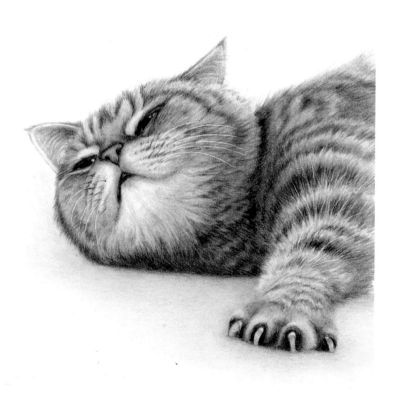

我還很睏
輝柏藝術家級油性色鉛筆　A5
KMK 肯特紙

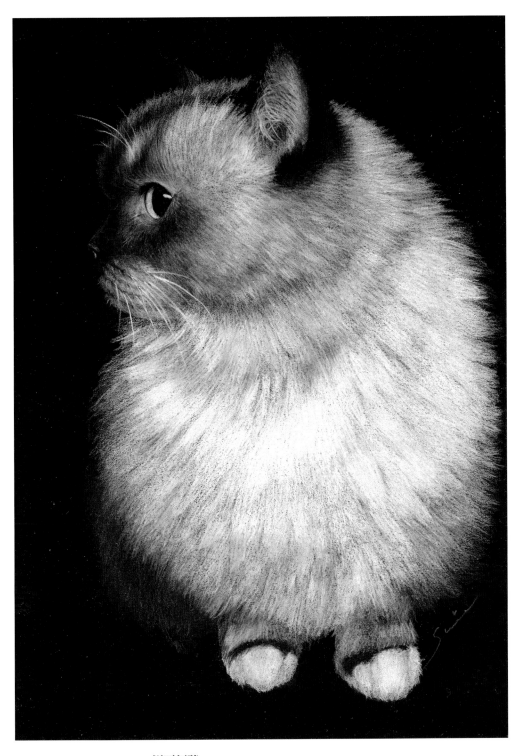

側耳傾聽

輝柏藝術家級油性色鉛筆　KARISMACOLOR 色鉛筆　B5　黑板

靜靜地融入黑暗之中⋯⋯好像有聽到什麼聲音？

PROFILE

三上詩絵 Mikami Shie

住在茨城縣筑波市。會在心靈時光工作室（atelier heart time）的畫展中定期發表作品。也有參與團體畫展。

在田中己永所主辦的心靈時光工作室擔任色鉛筆講師。在縣內郊區的文化教室擔任色鉛筆講師。

2019年，以色鉛筆畫家的身分上電視。著作包含了『從身邊的東西畫起　寫實色鉛筆畫教學 』（日貿出版社）、『可以畫出宛如照片的畫作　色鉛筆畫』（日本文藝社）。

TITLE

真實質感色鉛筆祕技

STAFF

出版	三悅文化圖書事業有限公司
作者	三上詩絵
譯者	李明穎
創辦人 / 董事長	駱東墻
CEO / 行銷	陳冠偉
總編輯	郭湘齡
文字編輯	張聿雯　徐承義
美術編輯	謝彥如
校對編輯	于忠勤
國際版權	駱念德　張聿雯
排版	洪伊珊
製版	明宏彩色照相製版有限公司
印刷	桂林彩色印刷股份有限公司
法律顧問	立勤國際法律事務所　黃沛聲律師
戶名	瑞昇文化事業股份有限公司
劃撥帳號	19598343
地址	新北市中和區景平路464巷2弄1-4號
電話	(02)2945-3191
傳真	(02)2945-3190
網址	www.rising-books.com.tw
Mail	deepblue@rising-books.com.tw
初版日期	2023年6月
定價	400元

國家圖書館出版品預行編目資料

真實質感色鉛筆祕技/三上詩絵著；李明穎譯. -- 初版. -- 新北市：三悅文化圖書事業有限公司, 2023.06
128面；18.8 X 25.7公分
ISBN 978-626-97058-3-2(平裝)

1.CST: 鉛筆畫 2.CST: 繪畫技法
948.2　　　　　　　　112008063